美術家傳記叢書Ⅱ ∣ 歷 史・榮 光・名 作 系 列

葉　　王
〈八仙過海〉

鄭雯仙 著

臺南市政府文化局 ∣ 策劃　　藝術家出版社 ∣ 執行編輯

名家輩出・榮光傳世

隨著原臺南縣市合併升格為直轄市，臺南市美術館籌備委員會也在二〇一一年正式成立；這是清德主持市政宣示建構「文化首都」的一項具體行動，也是回應臺南地區藝文界先輩長期以來呼籲成立美術館的積極作為。

面對臺灣已有多座現代美術館的事實，臺南市美術館如何凸顯自我優勢，與這些經營有年的美術館齊驅並駕，甚至超越巔峰？所有的籌備委員一致認為：臺南自古以來為全臺首府，必須將人材薈萃、名家輩出的歷史優勢澈底發揮；《歷史・榮光・名作》系列叢書的出版，正是這個考量下的產物。

去年本系列出版第一套十二冊，計含：林朝英、林覺、潘春源、小早川篤四郎、陳澄波、陳玉峰、郭柏川、廖繼春、顏水龍、薛萬棟、蔡草如、陳英傑等人，問世以後，備受各方讚美與肯定。今年繼續推出第二系列，同樣是挑選臺南具代表性的先輩畫家十二人，分別是：謝琯樵、葉王、何金龍、朱玖瑩、林玉山、劉啓祥、蒲添生、潘麗水、曾培堯、翁崑德、張雲駒、吳超群等。光從這份名單，就可窺見臺南在臺灣美術史上的重要地位與豐富性；也期待這些藝術家的研究、出版，能成為市民美育最基本的教材，更成為奠定臺南美術未來持續發展最重要的基石。

感謝為這套叢書盡心調查、撰述的所有學者、研究者，更感謝所有藝術家家屬的全力配合、支持，也肯定本府文化局、美術館籌備處相關同仁和出版社的費心盡力。期待這套叢書能持續下去，讓更多的市民瞭解臺南這個城市過去曾經有過的歷史榮光與傳世名作，也驗證臺南市美術館作為「福爾摩沙最美麗的珍珠」，斯言不虛。

臺南市市長　賴清德

綻放臺南美術榮光

有人說，美術是最神祕、最直觀的藝術類別。它不像文學訴諸語言，沒有音樂飛揚的旋律，也無法如舞蹈般盡情展現肢體，然而正是如此寧靜的畫面，卻蘊藏了超乎吾人想像的啟示和力量；它可能隱喻了歷史上的傳奇故事，留下了史冊中的關鍵紀實，或者是無心插柳的創新，殫精竭慮的巧思，千百年來，這些優秀的美術作品並沒有隨著歲月的累積而塵埃漫漫，它們深藏的劃時代意義不言而喻，並且隨著時空變遷在文明長河裡光彩自現，深邃動人。

臺南是充滿人文藝術氛圍的文化古都，各具特色的歷史陳跡固然引人入勝，然而，除此之外，不同時期不同階段的藝術發展、前輩名家更是古都風采煥發的重要因素。回顧過往，清領時期林覺逸筆草草的水墨畫作、葉王被譽為「臺灣絕技」的交趾陶創作，日治時期郭柏川捨形取意的油畫、林玉山典雅麗緻的膠彩畫，潘春源、潘麗水父子細膩生動的民俗畫作，顏水龍、陳玉峰、張雲駒、吳超群……，這些名字不僅是臺南文化底蘊的築基，更是臺南、臺灣美術與時俱進、百花齊放的見證。

我們不禁要問，是什麼樣的人生經驗，什麼樣的成長歷程，才能揮灑如此斑斕的彩筆，成就如此不凡的藝術境界?《歷史‧榮光‧名作》美術家叢書系列，即是為了讓社會大眾更進一步了解這些大臺南地區成就斐然的前輩藝術家，他們用生命為墨揮灑的曠世名作，究竟蘊藏了怎樣的人生故事，怎樣的藝術理念？本期接續第一期專輯，以學術為基底，大眾化為訴求，邀請國內知名藝術史家執筆，深入淺出的介紹本市歷來知名藝術家及其作品，盼能重新綻放不朽榮光。

臺南市美術館仍處於籌備階段，我們推動臺南美術發展，建構臺南美術史完整脈絡的的決心和努力亦絲毫不敢停歇，除了館舍硬體規劃、館藏充實持續進行外，《歷史‧榮光‧名作》這套叢書長時間、大規模的地方美術史回溯，更代表了臺南市美術館軟硬體均衡發展的籌設方向與企圖。縣市合併後，各界對於「文化首都」的文化事務始終抱持著高度期待，捨棄了短暫的煙火、譁眾的活動，我們在地深耕、傳承創新的腳步，仍在豪邁展開。

臺南市政府文化局長

目　錄

歷史・榮光・名作系列Ⅱ

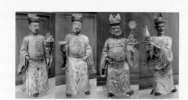

齣頭：四愛──
王羲之愛鵝
約1860-62年

齣頭：四愛──
林和靖詠梅
約1860-62年

加官、晉祿、合境、平安
約1860-62年

梁武帝成道昇天
約1860-62年

孔明獻西城
約1860-62年

殷郊岐山受犁鋤
約1860-62年

1860-1865

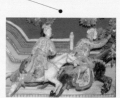

齣頭：陸羽品茗
約1860-62年

南極仙翁
約1860-62年

胡人獻瑞
約1860-62年

胖瘦二羅漢
約1860-62年

狄青戰天化
約1860-62年

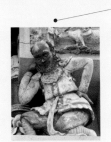
書換白鵝
約1868-69年

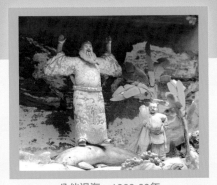
八仙過海　1868-69年

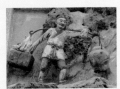
向東行去
約1868-69年

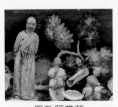
周敦頤賞蓮
約1868-69年

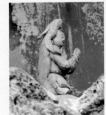
鹿乳獻親
約1868-69年

1866-1870

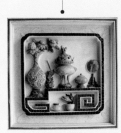
憨番夯廟角
約1868-69年

博古通今
約1868-69年

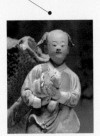
老子騎青牛過函古關
約1868-69年

七賢過關
約1868-69年

楊香打虎
約1868-69年

1.
葉王名作──〈八仙過海〉

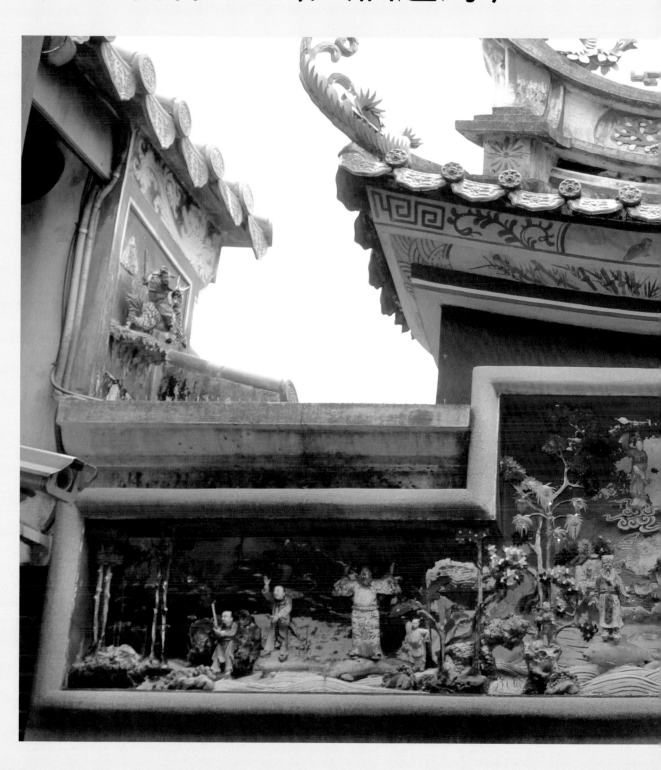

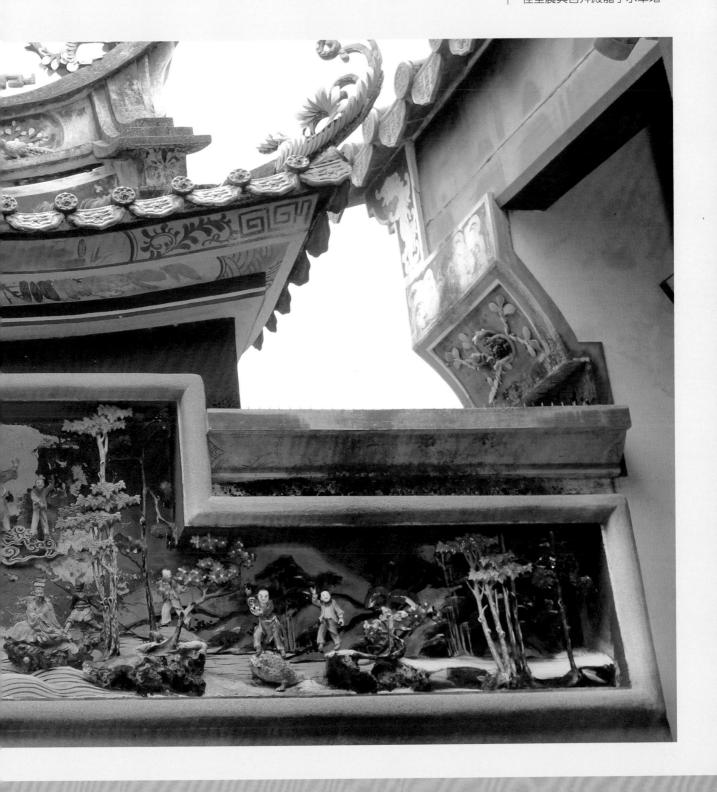

葉王

八仙過海

1868-69　交趾陶　尺寸未詳

佳里震興宮拜殿龍亭水車堵

吉光片羽，重建葉王身影

> 葉王體格矮小而強健。性高傲而寡言。生平具有怪癖。興到手動。不肯濫製。雖一貧如洗。不屈於權富之下。縱少加詆毀。即整裝言歸。所謂藝精人貧。誠哉是言也。
>
> ——張李德和《嘉義交趾陶》

以上這是目前所能捕捉的，供後人想像葉王的身影、真性情，可見於圖書館藏最早史料中的一段描述。

歷史補白的動機往往起源於疑點與問題的所在。從葉王何許人也、受誰啟蒙、師承何處、如何與交趾陶藝遇合，而成就其名號的種種歷程，至葉王創作的意涵與作品的藝術表現等。諸如以上的提問，向來除了是研究者關注的命題，亦是一般民眾欣賞葉王作品之餘，極感好奇、興趣的焦點。

由於交趾陶為一種低溫製作的軟釉陶，原本便較易因時間流逝而破裂風化，加上臺灣早期的交趾陶大多以裝飾功能依附於廟宇、大宅第，乃屬於民間工藝的範疇，作品、作者自有受喜愛的程度，但相較其他藝術品類而言，則非受到重視的領域；於是乎，作品無論是歷經天災或自然環境、人為疏失等種種因素毀棄或流散於外，在在耗損了不少今日被認定為藝匠、名家的文化資產作品，造成無法彌補的歷史憾事。

因此，可考的文獻記載也極其有限。傳如日治時期，始有在臺任教職的日人川上喜一郎於一九三五年為葉王作傳，留下吉光片羽；戰後，羅山女史張李德和（1893-1972）則結集了二十年光陰「用心逐漸搜羅有關材料」，透過田調訪查、攝影與川上喜一郎的油印手記研究成果，於一九五三年印行出版《嘉義交趾陶》一書，兩者是研究葉王的最主要參本。

《嘉義交趾陶》封面。

誠如張李德和自謙道：「余不敏。姑備參考。實有待於專家之研究焉。是為記。」（1953：49）後繼專研者也的確煞費苦心，從僅有的史料中抽絲剝繭，似偵探般編織可靠的真相，雖然難免有些許以訛傳訛而遭援引沿用的事例，但大致上透過許多研

究者鍥而不捨的檢視、比對各種可資佐證的檔案資料，以及釐清謎團、問題之探討過程，已為後人築構出認識葉王及其藝術表現的藍圖；遂得以作為本文描寫的基本架構。然而無論史料如何記述，終究還是須由葉王的存世作品入手，直接觀察究理比較真實。

八仙過海，盡顯戲劇張力

交趾陶作為流行於十九世紀中葉前後臺灣傳統寺廟建築的裝飾藝術，「八仙過海」是最為常見的題材之一。葉王現存作品最多的廟宇為學甲慈濟宮與佳里震興宮，兩處皆有「八仙過海」題材的交趾陶，是葉王在三十歲後至四十歲左右正值壯年期、也是創作生命臻達高峰時完成的代表作。

就題材而言，「八仙過海」中的「八仙」一詞，在歷史上的不同時期擁有不同的意涵，直到明朝吳元泰《八仙出處東遊記》（通稱《東遊記》），才正式定型為鐵拐李（亦稱李鐵拐）、漢鍾離（或鍾離權）、呂洞賓、張果老、何仙姑、曹國舅、韓湘子及藍采和。八仙是中國道教及中國神話中的八位神仙，分別代表男女老幼、貧賤富貴八種不同的人群，晚近為道教中相當重要的神仙代表，由於八仙均來自人間，各有多采多姿的凡間故事，之後才得道，與一般神仙沉穩端莊的形象截然不同，每人也都佩戴有一至二樣寶物或法器，隨場景不同而變換，均有吉祥之寓意，所以深受民眾喜愛。〈八仙過海〉是

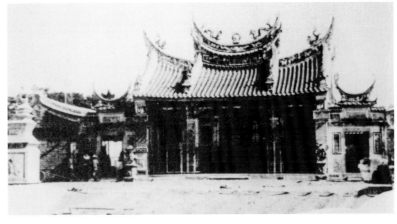

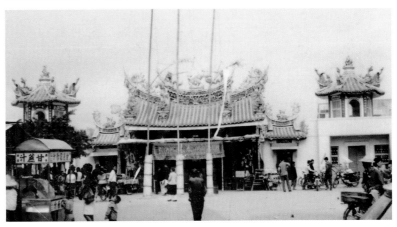

[上圖]
北門郡學甲庄慈濟宮（學甲庄為1920年至1945年間的一個日治時期臺灣行政區）樣貌。（學甲慈濟宮提供）

[下圖]
1969年佳里震興宮樣貌。（佳里震興宮提供）

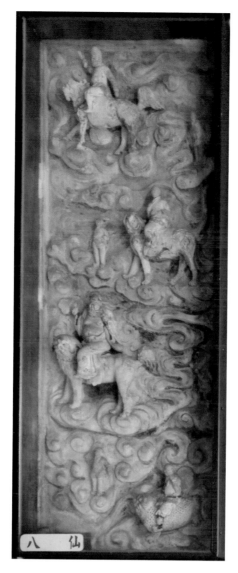

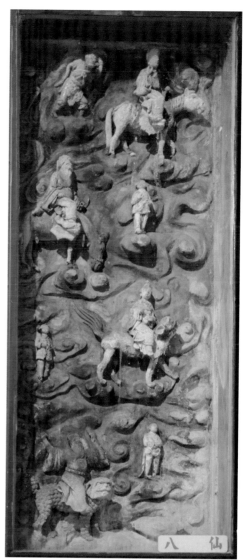

[左圖]
葉王　八仙過海　1860-62
交趾陶　尺寸未詳
學甲慈濟宮前殿通往東廂的
圓光門旁壁面

[右圖]
葉王　八仙過海　1860-62
交趾陶　尺寸未詳
學甲慈濟宮前殿通往西廂的
圓光門旁壁面

1　可參見《爭玉板八仙過滄海》收錄於元代王實甫等人所撰之《孤本元明雜劇》中。臺灣商務印書館根據上海涵芬樓藏版，於1977年發行臺版《孤本元明雜劇》全十冊。

八仙最膾炙人口的故事之一，最早見於雜劇《爭玉板八仙過滄海》（明代 作者不詳）中。故事主要內容描述白雲仙長邀約八仙同五大聖至蓬萊閬苑宴賞牡丹（一說八仙共乘仙槎〔老樹頭〕渡海參加蟠桃大會，為西王母祝壽），八仙應邀前往，歸途乘著酒興呂洞賓提議眾仙各顯神通不許騰雲，只可各履寶物法器渡海，藍采和腳踏雲陽板八扇，適逢東海龍王二子摩偈與龍毒巡遊海上，見其玉板神光萬道、瑞氣千條並光射龍宮，便率領蝦兵蟹將奪取玉板並擒住藍采和帶回龍宮。呂洞賓前往迎救，殺了龍子摩偈且斷龍毒一臂；於是東海龍王為子復仇，會同四海龍王與八仙大戰，損害無數生命仍未果，釋迦佛見狀閔之，發大慈悲出面勸解，最後東海龍王釋放藍采和，歸還六扇玉板，留下兩扇久鎮龍宮，雙方才停戰收場。[1] 簡言之，「八仙過海」除了以神仙人物為主題，原本就有吉祥涵義；在傳統木建築體中，八仙過海的裝飾又有避火防火之意，題材本身已深具戲劇張力的美感。

在畫面構成方面，葉王如何布排故事情節在壁堵之上，成為具動感的舞臺展演效果，進而體現戲劇內容的精髓？學甲慈濟宮的〈八仙過海〉由一對「四仙四童」的長幅壁飾所組成，位於前殿通往左右東西廂的圓光門旁的壁面上，各以長條狀的畫面空間呈現人物的布局，由上至下分別為西側（右壁）的呂洞賓騎馬、張果老騎驢、何仙姑騎豹、曹國舅騎獅，以及東側（左壁）的鍾離權騎麒麟、韓湘子騎虎、李鐵拐騎獅、藍采和騎蟾蜍，八仙旁邊各立一位童子（為了突顯穩定畫面中的生動及變化，特別點綴以西側最上方的童子左臂高舉於額前，作眺望遠處狀，其餘七位童子則為直立姿勢），將每幅畫面劃分為左右錯開的四塊區域的組合，並以動感的波浪紋飾環繞而成。乍看之下，這或許會予人故事性不足的感覺，但稍加留意後，即能發現葉王不受安放位置的局限對畫面布置可能造成的影響，而能營造出動中取靜與對稱、安定的秩序美。

在佳里震興宮位於拜殿龍亭（東側左壁）水車堵的〈八仙過海〉，則以「凸」字形空間的布局呈現（頁6-7），雖然目前該堵中葉王的原作僅有人物曹國舅與持筒童子，水族類動物的魚三隻、龜兩隻及蟾蜍一隻，以及老樹頭（呂洞賓乘坐），但仍可由空間形式與畫面場景中，鍾離權和何仙姑率一童一女騰雲在空中及其他六仙分乘諸水族渡海的景象（傅曉敏1979：34），感受到故事情節的磅礡氣勢。

[上圖]
學甲慈濟宮〈八仙過海〉中藍采和身旁的童子

[下圖]
學甲慈濟宮〈八仙過海〉中呂洞賓身旁的童子

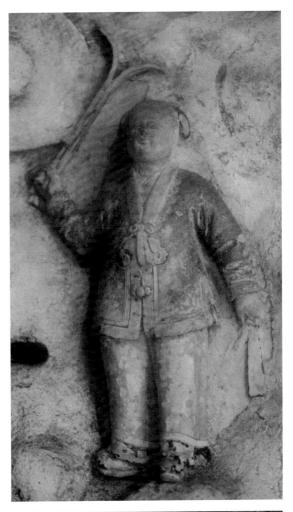

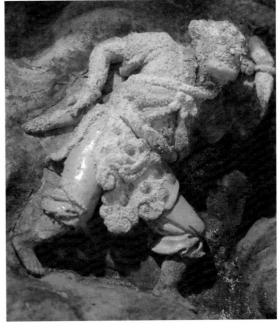

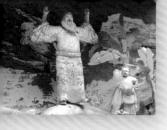

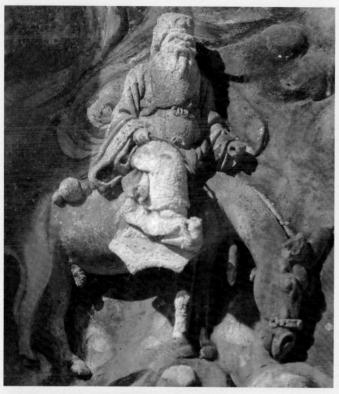

學甲慈濟宮〈八仙過海〉中的張果老騎驢。

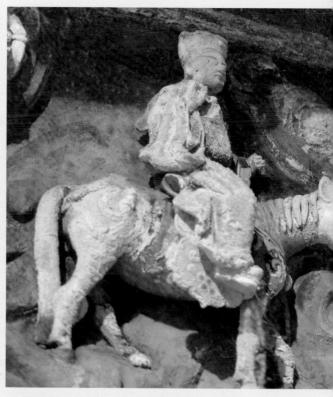

學甲慈濟宮〈八仙過海〉中的呂洞賓騎馬。

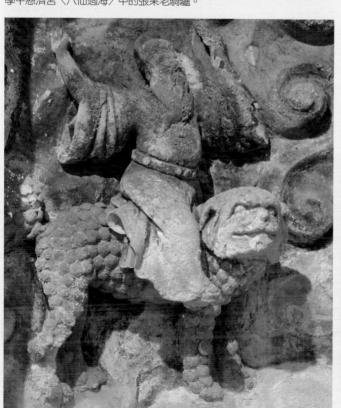

學甲慈濟宮〈八仙過海〉中的曹國舅騎獅。

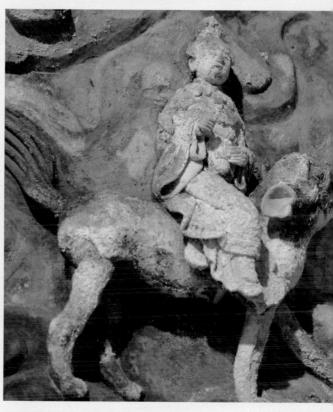

學甲慈濟宮〈八仙過海〉中的何仙姑騎豹。

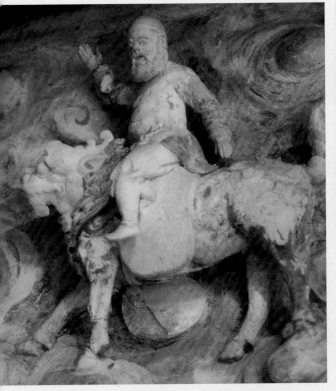

學甲慈濟宮〈八仙過海〉中的鍾離權騎麒麟。

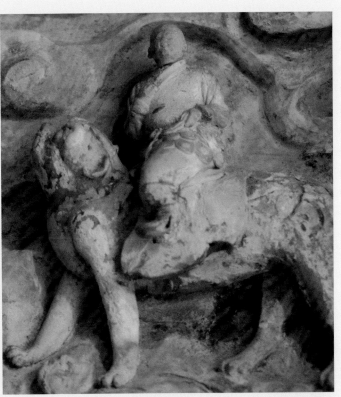

學甲慈濟宮〈八仙過海〉中的韓湘子騎虎。

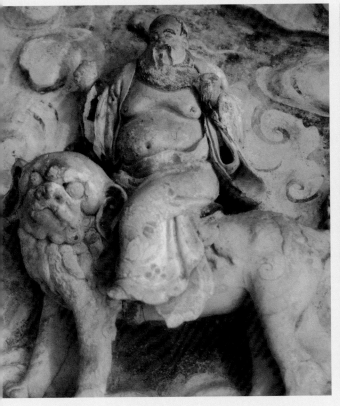

學甲慈濟宮〈八仙過海〉中的李鐵拐騎獅。

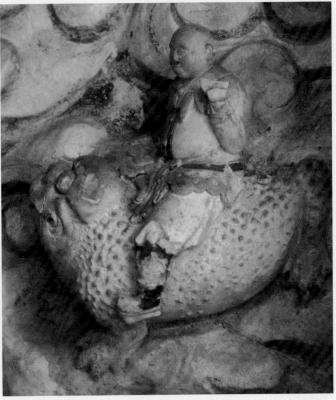

學甲慈濟宮〈八仙過海〉中的藍采和騎蟾蜍。

造形釉彩，展現傳神巧藝

　　另一個特點，則是造形與釉彩方面的表現。對交趾陶的塑型而言，由於架構在故事題材的基礎上，所以首重於人物造形的生動傳神與否，這取決於人物性格、情感及姿態的充分表達，也是交趾陶最主要的特色。以佳里震興宮〈八仙過海〉中，保留著葉王原作經典精神的曹國舅為例，不同於其他七仙，曹國舅是唯一站立採高舉雙手的姿勢者，成了畫面上相當搶眼的焦點。尤其從微微抬頭開口大笑，臉上鬍鬚跟著表情動作隨風飄動，志得意滿的樣態，到肚子微凸、繫著帶有珠狀裝飾的腰帶，以及刻意將著靴的足部以一前一後張開的八字型立姿表達，增添了人物的穩定性與分量感，葉王均能揮灑自如地呈現出人物的姿態與神情。身著官服的衣飾表現亦然，從高舉手部時自然垂下袖口隨風飄動的褶紋曲線，到下擺以俐落的弧線收尾，再加上官服上紋飾刻畫的精緻線條如龍紋、雲紋與波浪紋等，處處顯見葉王在繪畫方面的能力；至於釉彩的細膩搭配，則以黃、綠、棕色系為主，點綴胭脂紅的配色，顯得調和亮麗而不俗豔。凡此種種，大部分除了應歸功於葉王精準與高超的造形能力以外，也顯現了葉王洞悉事物的過人觀察力。

　　反觀學甲慈濟宮的〈八仙過海〉，可能因為年代久遠自然風化，或者壁面砂質的關係，再加上外在環境的受潮問題，所以交趾陶的釉色呈現嚴重剝落的現象，但仍保存著相當完整的葉王手跡，從中得見葉王捏塑的深厚技藝。我們可以看到八位仙人的神態、舉止雕琢得非常細緻，相較之下，他們所乘的座騎：一麒麟、一虎、一蟾蜍、一馬、一驢與一豹及兩獅七種動物，則運用簡化的方式，重點掌握每種動物的特徵及動態，使之相互搭配，而非用寫實的手法詮釋，既突顯了動物本身的特性，也將主角人物襯托得更為出色，由此可看出葉王設計理念的另一面風格。例如，西側（右壁）的馬兒拖著長長的尾巴，踱著優雅的馬步，長耳的驢子垂頭荷重，以及何仙姑座騎的豹子揚尾昂首的神態，既簡潔又生動，皆屬於此風格的表現。東側（左壁）的蟾蜍表現不俗，龐大比例的臃腫身軀、圓突的大眼、圓滾的大鼻及翹起的大嘴，充分地運用了誇張的技法。相較於學甲慈濟宮的蟾蜍，震興宮的蟾蜍

[右頁圖]
佳里震興宮〈八仙過海〉
中的曹國舅為葉王原作。

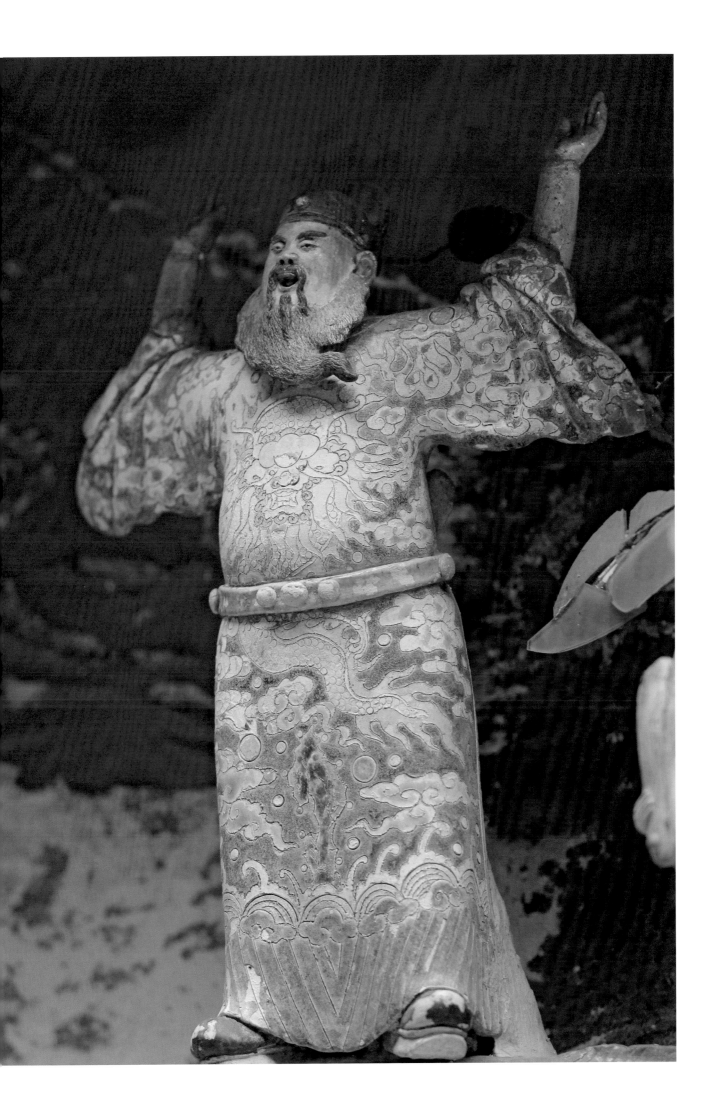

作品表現得有過之而無不及，除了上述的誇張造形，身體皮膚的特徵更清晰可見，主要以大小不等隆起的瘤狀點所呈現的立體感，配上臉部數個由線條所刻畫成的泡泡形圈圈，形成和諧的對比美感，再加上面部逗趣的表情，蟾蜍整體姿態顯得既生動活潑，又可愛討喜。由此可見，造形比例上的誇張手法，也是葉王製陶常見的特徵之一。綜合以上所述，足見葉王很善於發揮想像力，運用各種技法及巧思，賦予不同屬性動物的靈性。

　　雖然從廟方資料可知，震興宮交趾陶廟飾在一八六八年三月至一八六九年八月（同治七年三月至同治八年八月）由葉王承作完成後，於一九三五年

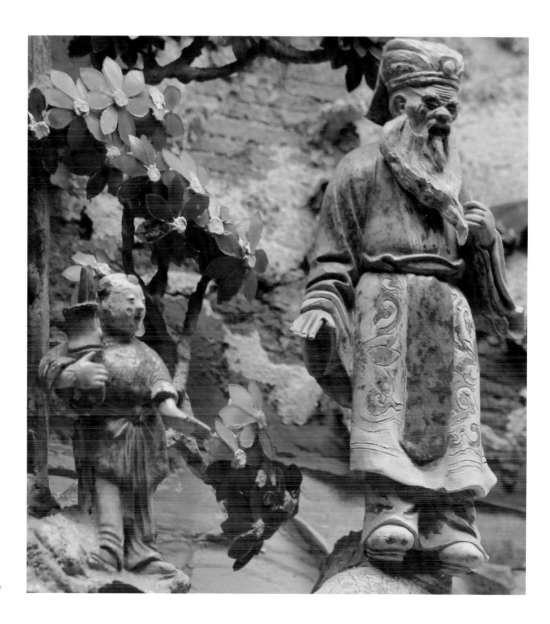

佳里震興宮〈八仙過海〉
中，張果老（黃嘉宏仿作）
旁的持筒童子為葉王原作。

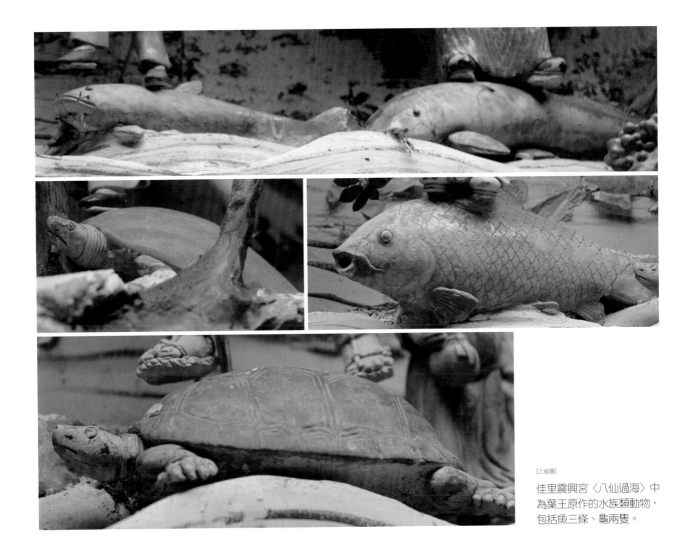

三月至二〇〇二年十二月間曾歷經三次修護[2],所以目前在震興宮水車堵的〈八仙過海〉是四種風格作品的組成,但即便葉王原作僅存數件(曹國舅與童子一、魚三、龜二以及蟾蜍一與老樹頭),在與風格迥異的補作並置相較後,更能突顯葉王作品的傳神巧藝和溫潤古樸,也反映了能豐富在地傳統民藝的史實。

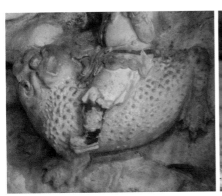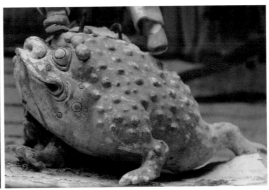

2.

臺灣交趾陶一代宗師
——葉王的生涯

找尋解開認識葉王交趾陶的密碼

葉王作為臺灣交趾陶的始祖，應該是目前眾所公認不爭的事實[3]，可是對於何以要使用「交趾」二字來稱呼，似乎頗有爭議。雖然追溯其緣由不在本文書寫的範圍內，但或許有助於認識葉王的師承及作品。因此筆者試從當代學者的發表研究中，找到一些通往葉王藏寶庫的線索。

〈臺灣交趾陶之美〉一文開頭就提出：「近二十年來，『交趾陶』這個名詞是個問號，為什麼這種多彩的低溫釉陶塑工藝要冠上一個大家弄不清何處是『交趾』的地名來稱呼臺灣本地特產的寺廟裝飾工藝呢？」（陳國寧2000：18）

原來「交趾」是一地名，唐代杜佑（753-813A.D.）的《通典》第一百八十八卷〈邊防四〉「嶺南蠻獠」一條中記載著：「極南之人，雕題交趾。」因其人「足大趾開闊，並立相交」，故名之交趾。大體上來說，「交趾」泛指中國五嶺以南之地。至於「交趾陶」此一名稱，則非源自中國本地，而是來自日本所謂的「交趾燒」，是十七世紀以後的日本桃山、江戶時代，經由貿易的方式從大陸東南沿海輸入低溫三彩陶器，諸如香合、盤、缽等器物。當時的日本社會將自「交趾地區」所燒造的這類低溫三彩器作品稱為「交趾燒」；直至日治時期，日本學者驚覺臺灣也有製作優秀的低溫釉彩陶塑作品，遂將之視為臺灣絕技、東洋國寶。事實上，一直到二十世紀中期，日本人仍不十分清楚所謂「交趾燒」的正確燒造地點，從中國東南部的廣東省一直到越南北部的廣大地區，日本人均認為有可能是「交趾燒」的產地（盧泰康1999：50-51）。如果我們翻閱加藤唐九郎的《原色陶器大辭典》加以比對，也可以驗證「交趾燒」這個說法。另一方面，臺灣民間匠師稱交趾陶為「交趾尪仔」、「交趾仔」、「廟尪仔」或「淋搪花仔」，「搪」的意思是釉料，其定名也是受日本人影響。

[3] 根據現存作品年代與史料記載的研究得知：「臺灣早期的交趾陶就作品年代和師承大致可以分為兩個階段，前一階段以葉王為代表，時間約在19世紀左右。……第二階段，時間為光緒初年到日治時代前期，大約為19世紀後期（1875年以後）到20世紀初。以來自廈門的洪坤福為代表……。」（盧泰康1999：51-52）所以，葉王被稱為臺灣交趾陶的始祖。

《原色陶器大辭典》對於「交趾燒」一詞的釋義，大意為：「交趾燒這個詞指的是日本茶人喜愛的彩種釉軟質陶器，但是這名稱並不是來自於中南半島地名的『交趾』（也就是交趾支那。譯者註：約是當今越南胡志明市附近的湄公河下游流域）的產地翻譯，而是因為它是由來往於交趾一帶的貿易船把它引到日本而被命名的……」圖為書中收錄的交趾陶作品圖版的示意圖。

至於「交趾燒」從什麼時候開始習稱為「交趾陶」，據博物館與文化研究學者陳國寧表示，約在一九七九年她任職於華岡博物館時，曾舉行過一次交趾陶展與座談會，與會者有陳昌尉、林洸沂、莊伯和等十餘位學者，會中大家提出應當將「交趾燒」的名稱更正為中國人慣用的「陶」，以取代日人用的「燒」字的建議，而後臺灣人便通稱謂「交趾陶」（陳國寧 2000：18）。

　　臺灣交趾陶的製作技術，可以說是隨著廟宇建築技術一併自廣東傳到臺灣，時間大約在清中期以後，和廣東佛山石灣窯關係較為密切，兩者最大的共同點是皆重視捏、塑、堆、貼、刻畫等成形技巧上的運用，並且成功地將日常生活與人民和土地息息相關的民間戲曲和小說神話，融入表現題材中。在釉藥配方、燒成技術和表現方式上，兩者則不盡相同，例如除了廟宇裝飾和神佛供器之外，廣東石灣陶有較多的日常生活裝飾和陳設用具，另外在作品人物身段和造形的裝飾手法上，亦各異其趣（盧泰康 1999：54）。

　　交趾陶在臺灣的發展，如何經由葉王的作品體現，有這麼一則貼近葉王製陶的情境與技藝的有趣故事：「彫造聖王廟馬爺時。附近內教場。某舊家之馬。每日到巷頭空地翻沙。王（筆者註：係指葉王）遂以此馬取相為形。完成後舉行開眼典禮之刻。該馬突奔至廟前。叩頭而斃。民眾咸謂魂附金身。後來靈顯異常云、父老之說似真。適逢其會耶。」（張李德和 1953：16）。從葉王承作廟飾工程時所流傳下來的逸聞，我們似乎可側面理解到融合民間戲曲、神話取材特質的交趾陶，往往也因著製作過程或場景的氛圍，為作者本身及作品賦予了傳奇的興味與想像的空間。

從潛質具現到絕藝實踐

　　葉王本名葉獅，字麟趾，號和雲，據傳他既識字又有文筆能力，書跡端莊厚重，筆致多介於行楷之間，在作品完成後有時會用毛筆或竹籤簽上「葉王」（或「和雲葉王」、「王」、「葉王造」，此部分可留待更多出土資料考證）等字樣或加註製作年號；因為製陶的技藝精湛卓越，所以當時便有「王獅」的稱謂，後世則尊稱為「王師」。

葉王一八二六年（道光六年）出生於嘉義縣民雄鄉（古稱「諸羅縣打貓」），一八八七年（光緒十三年）卒於嘉義街羊稠巷（又稱跛元巷），享年六十二歲。父親葉清嶽早年從福建漳州府平和縣來到臺灣，定居於諸羅縣打貓，以陶塑匠師的身分在臺灣落地生根，從事寺廟裝修製陶的行業（另一說為生於1793年〔乾隆五十八年〕，十三歲來臺），傳所製作的楊柳觀音像、獅子腳角香爐均有押「清嶽」的印記（二件皆由日人收藏，已不知去向，無從稽考）；一八七六年（光緒二年）以七十二之齡歿世，生育了兩位兒子，長子名叫精英，老二便是葉王。葉王成年後，與嘉義同鄉的一位名叫張言的女子結婚，她是一位孝順公婆、相夫教子的賢內助，對於捏塑人形的功夫也頗有心得；葉王與張氏婚後曾生一子，但因早逝並未留名，這對於葉王夫婦應該是一個不小的打擊，所以老二遲至葉王四十五歲（1870年、同治九年）時才出世，單名牛。葉王並未將其絕藝傳給兒子葉牛，反而督促葉牛學習漢文，後來他成為教漢學的老師。

　　葉王少年時期陶塑潛質的嶄露，想必某部分是受到父親葉清嶽的技藝與工作環境的影響，自小耳濡目染之下，也獨鍾於泥土的把玩、捏塑，為他日後雕塑的精巧手藝奠定了良好的基礎；另一原因則來自於因緣際會與後天的努力。葉王拜師學藝的過程極富傳奇色彩，孩童時期某一天，他在原野上牧牛，並一如往常利用閒暇之餘以泥土捏造人形，作為戲本角色玩耍時，剛好遇到廣東來臺建廟的師傅路過[4]，他看到葉王捏塑的人物造形栩栩如生，高興地與他交談，覺得葉王聰明伶俐是可造之材，便隨葉王返家，經再三向葉王父母說明及徵求同意，終於得以將葉王收為徒弟，傳授他塑造、施釉與窯燒等技法。

　　葉王向廣東製陶師傅拜師學藝後，據《嘉義交趾陶》記載：「純得交趾燒妙諦。所得陶器。技巧絕倫。至若色采之美。尤稱獨步。真是青出於藍。而勝於藍者矣……故遠近傳名。爭相延聘。」換言之，葉王並不因蒙受廣東師傅交趾燒技法的傳授而自滿，仍孜孜向學，爾後融入在地文化並運用自如，舉凡壁上浮雕、泥塑造像、廟宇設計等，皆樣樣精通。雖然所承作之地方祠廟、寺廟、富家邸宅的裝飾工程，可能因年久翻修之故，大多已不復見存於世，不過葉王生平的製陶脈絡，經學者努力追索之下已獲致成果，並提出相關研究報告，開啟了進一步認識葉王及其作品的另一扇門。[5]

4　張李德和《嘉義交趾陶》的說法是欲往臺南建築兩廣會館的數名匠人，然經學者查證，兩廣會館建於1875年（光緒元年），1945年則毀於二次大戰盟軍的轟炸，與葉王少年拜師學藝的年代有所出入，最早於1979年提出疑點者為學者李乾朗，李認為疑是修建三山國王廟的廣東師才合理。（江韶瑩，1997：89）

5　本文梳理葉王的生平相關作品與事蹟，絕大部分源自學者江韶瑩在1994-1995年間與計畫研究小組成員李駿濤、左曉芬、游庭婷等人共同的研究成果。礙於本文篇幅無法涉及的論題，有志了解與研究者可從文中提及的相關文本與線索繼續探查。

[左圖]
嘉義城隍廟定海禪師像（傳
葉王作），拍攝日期不明。
《嘉義交趾陶》：「昔年
廟祝之像。曾由此廟。移
管於博物館。聞今已不知
去向。」（本頁三圖版來自
《嘉義交趾陶》）

[中圖]
嘉義開漳聖王廟交趾陶壁龍
（傳葉王作），拍攝日期不
明。《嘉義交趾陶》：「龍
浮彫在外　上。右側之壁。
大者長約三尺餘，作藍綠
色。小者近二尺，色草青。
玉龍浮雲間。若隱若現。儼
欲上昇之狀。全圖面大概有
縱五尺橫二尺也……有『道
光癸卯年葭月、和雲葉王自
手喜作三斗謝』之銘。」

[右圖]
女史張李德和（前排中間站
立者）苦竹寺探勝留影，後
方可能是神紙爐頂上泥塑貓
像（傳葉王作），約攝於
1948年。

　　葉王從少年時期便展開過人巧藝的創作生涯，一八四二年（道光二十二
年）十七歲時即能獨立作業，主持嘉義城隍廟的廟飾工程，由於工作期間備
受該廟主持定海禪師的看重與照顧，竣工時葉王特別塑造定海禪師座像相贈
留念，廟飾則傳製作有龍虎井、三川門及屋簷等處的人物、花草、故事等交
趾陶藝品，尚包括一尊泥塑的城隍像，惟交趾陶品已不復存在；隔年，十八
歲的葉王參與嘉義開漳聖王廟內龍、虎兩堵的十八羅漢像及屋簷等處的交趾
陶裝飾，雖今日不知去處，然據日治時期政府文教課的調查紀錄，龍壁上
確實題有「道光癸卯年葭月和雲葉王自手喜三斗謝」之銘文字樣（賴彰能
1999：63）。接著二十一歲與二十七歲時，他分別完成嘉義元帥廟的龍虎壁，
與水上苦竹寺包括正殿主祀神觀音造像等裝飾工程。

　　葉王三十歲以前所承作的交趾陶、泥塑壁飾及神像等寺廟裝飾工程，大
都以今日嘉義地區為主，之後由於天災頻仍，寺廟興修工程的需求遂起，致
使葉王逐漸往臺南區域發展。一八五三年（咸豐三年）五月，先有臺南北門
一帶發生大地震，許多廟宇因而震裂、坍塌或傾毀，災情相當嚴重，數年間
紛紛捐募鉅資修繕或重建，葉王為此行業之翹楚，想當然爾是此波寺廟修建
工作的主力之一。於是一八五五年（咸豐五年），葉王受佳里金唐殿禮聘主

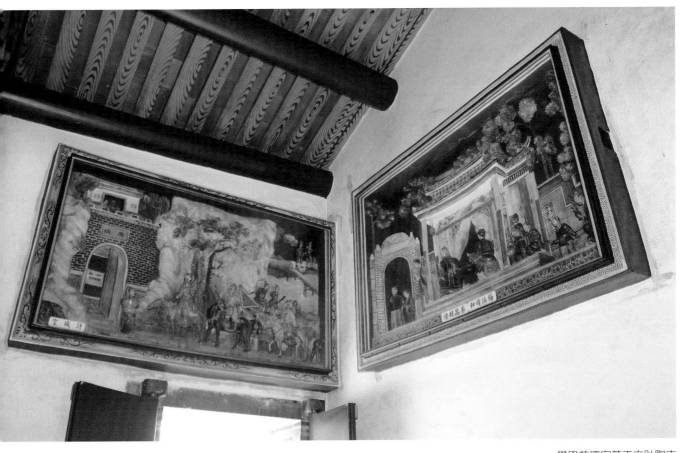

學甲慈濟宮葉王交趾陶寺廟裝飾藝術，完成於1860-62年間。

持修建工程，且為了兼顧工作與家庭，他舉家遷居臺南麻豆。可惜的是，該廟於一九二八年（昭和三年、民國十七年）重修時，當時的交趾陶作品已因年久而毀損，統由何金龍改換成剪黏雕刻人物（黃文博、凃順從 1995：15），葉王在該寺廟的作品風采也隨之消逝了。一八六〇年（咸豐十年），學甲慈濟宮也因廟貌老舊剝落，欲作整體性的翻修，遂禮聘名匠葉王主持裝飾工程，由於該次工程龐大，非但無法於短期間完成，也相對耗費心力，因此葉王就在廟旁搭建了一座小土窯，長期住下以便專注於工作；據廟方資料，當時花了兩年多的時間才完工，製作了約二百四十餘件的交趾陶作品，安放於廟頂中脊到正殿的內壁堵，以及後殿兩邊十八羅漢上面的壁堵。隨後，葉王又於一八六二年（同治元年）、一八六五年（同治四年）完成嘉義地藏王廟與朴子配天宮的裝飾工程；緊接著一八六八年（同治七年），原名清水宮的佳里震興宮，因於一場地震中出現部分損壞傾垣，在地方耆老倡議重修，並希冀擴大舊有規模的念頭下，主持重建工程的重責大任自然又落到葉王肩上。此次的交趾陶製品，傳約莫有六十件（一說為 49 件）。換言之，葉王承作的寺廟裝飾工程中的交趾陶作品，屬學甲慈濟宮與佳里震興宮兩座廟宇為數最多，而這兩座廟宇，也因擁有葉王壯年時期創作高峰的佳作，是後世研究葉王作品與交趾陶藝術的寶庫。

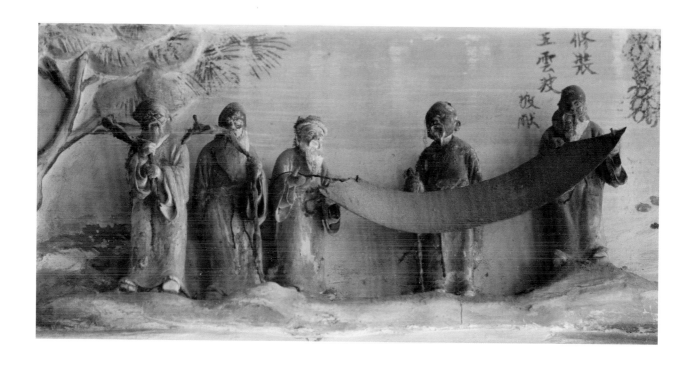

佳里震興宮葉王交趾陶作品〈五老觀圖〉，完成於1868-69年間，位於主殿左（東牆）水車堵。

佳里震興宮葉王交趾陶寺廟裝飾藝術，完成於1868-69年間。

然而，隨著西風東漸、政局變化與經建工事性質的不同，可以說在一八七一年（同治十年）後，葉王便逐漸退出了建築的領域，也大約在此年前後，葉王全家再度搬遷，移居嘉義城東羊稠巷（今文昌街以西的中正路一帶），並築一座磚窯繼續燒製交趾陶作品。據史料顯示，葉王最後承作的寺廟裝飾作品應為一八七二年（同治十一年）完成的三山國王廟。距離葉王一八八七年（光緒十三年）於自宅離世尚有十五年的光陰，雖然沒有確切的史料證明，葉王從寺廟裝飾承作工程業引退後，製作或完成了哪些有別於廟飾交趾陶品類的作品，但可以想像如果葉王持續在家創作，應可成就不少不同風貌的作品。

匠心獨運的藝術表現

葉王的作品絕大多屬於寺廟或富豪邸宅的裝飾藝術，除了《嘉義交趾陶》所記載的：

[左圖]
《臺灣史料集成》中刊載主像關羽及二大護法周倉、關平，為三件一組的陶像，臺南佐佐木紀綱氏藏，傳與道光年間葉王燒製的嘉義交趾陶有關聯。

[右圖]
《續臺灣文化史說》中刊載傳葉王遺作交趾陶文殊像。

「屋椽欄干壁間裝飾。有花鳥人物山水。昆虫麟獸。案上供賞者。有文昌帝君、關帝君、關平、周倉、觀音乘獅子、楊柳觀音、武將乘獅子、福海師、仙翁、財子壽像等。几頭可玩者。柘榴、桃、小獅子、小貓、明鞋等。用具即香爐、龍蟠燭臺、唐人燭臺、唐兒燭臺、文房、阿片煙具頭等類也。」（張李德和 1953：4）可得知有關葉王作品的種類有人物故事、花鳥走獸與博古器物，以及文案用具與陳設供器之外；亦能從寺廟存世作品理出題材中祈願、教化寓意的一面。

以葉王在慈濟、佳里兩宮的作品為例，包括〈憨番夯廟角〉、〈博古圖〉、信仰神明的〈八仙過海〉、《三國演義》中的〈孔明獻西城〉、《封神演義》中的〈殷郊上梨頭山〉與〈渭水禮聘〉、《萬花樓》中的〈狄青戰天化〉、《二十四孝》中的〈鹿乳獻親〉、〈楊香打虎〉，以及周朝的〈老子騎青牛過函古關〉、晉朝名士〈七賢過關〉、南朝〈梁武帝成道昇天〉的故事，或者〈林和靖詠梅〉、〈周敦頤愛蓮（賞荷）〉、〈陶淵明賞菊〉、〈王羲之愛鵝〉等「四愛」的文人雅事，皆大致取材自中國傳統的神話傳說、民間戲曲故事與歷史文學典故，再加上作者本身的學養、內涵與創意、巧思等融匯而成，反映了臺灣早期常民生活與宗教信仰的內涵，為中國傳統藝術結合臺灣在地文化所發展出之「臺灣交趾陶藝術」的另一實證。

大體而言，交趾陶藝是建築裝飾、雕塑、繪畫、文學戲曲結合的總體表現，葉王必定也歷經交趾陶匠師應具備的包含捏塑、釉彩與燒成等工藝技術的養成教育；除此之外，由於交趾陶的題材大都經由戲劇人物的造形表現，

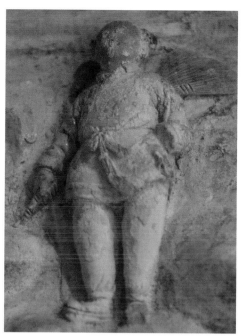
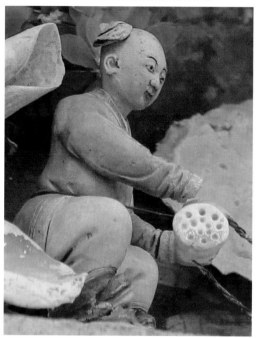
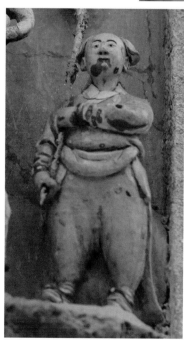
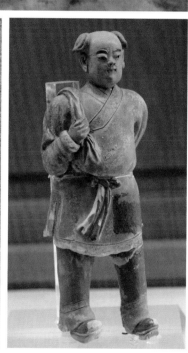

[上組圖]

在葉王交趾陶作品出現比例
極高的侍童,造形表現各有
不同。

布排出類似舞臺效果的空間(盧泰康 1997:53),構圖與素描的能力也是決定引人入勝與否的關鍵,葉王扎實的訓練與技藝,以及文學方面的素養是可推定的。

　　表達詮釋故事情節、人物造形大都有文本的依據,基本上要照著故事腳本走,然而從葉王作品題材的廣泛性觀察,即便相同的題材也少有重覆性,且有不同形象的表現,例如〈八仙過海〉、〈七賢過關〉等,葉王在細節上充分發揮了個人的創意,這是其一。

　　其二,戲劇表演方式呈現的作品,可說是由群像的組合概念,串連故

事的情節所構成，基本上以「人」為主體，再搭配動物、植物及其他相關景致等集合而成。在這方面，葉王均處理得恰到好處，成功地吸引了觀者的目光，尤其他能揣摩各階層人物的個性以呼應題材的多樣性，熟稔運用捏塑、刻畫技法，充分掌握人物的性格及神態，也能從衣著流暢自然的皺褶與清麗纖細的紋飾彩繪，呈現人物雕琢的質感；配角人物（例如出現率極高的侍童）或因應故事場景所需要出現的其他角色、道具等的造形意境，也均能細膩傳達情節內容的精髓，恍若時間凝固在故事發生的那一刻般真實動人。值得一提的巧妙之處是，每個人物不但很貼切地扮演在故事中的角色，一旦將之獨立出來觀賞，依舊能呈顯出單像自身的生命力，這絕非容易辦到的事，足見葉王的技巧與敏銳的觀察力。

　　從造形手法與燒製的技術面而言，大致可分為半面形式和圓雕型式兩類，內部均為中空，以石灰黏結於壁面或屋頂。即便是圓形器，傳葉王既不使用陶車拉坯，也不用模型製成。另外，據學者針對學甲慈濟宮葉王的作品指出，以人物造形為主的作品，大都是頭身分開製作，燒成後再行組構；為避免燒製過程中炸裂，超過五十公分的作品也多為上下身分開燒造，雙手則多半以未持物的一手分接（盧泰康 1999：51）。早期的交趾窯爐極其簡略，有隨地可搭築的特性，這或許也能解釋為何承作廟飾工程，往往燒製階段可

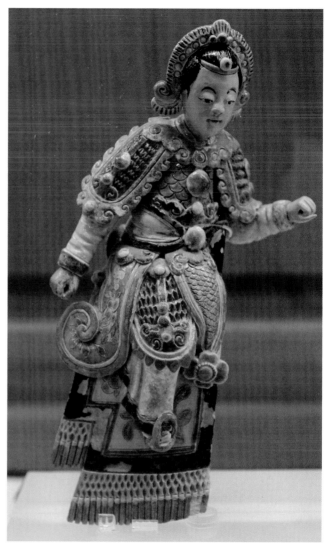

[左圖]

葉王誇張（頭、身）比例手法的一個實例。

[右圖]

葉王對於人物衣飾細節的刻畫極為細膩。

以在廟埕上進行。此種可能溫度約在八、九百度之間的低溫燒製法，如非長久的經驗或研究實難完成。

　　葉王的作品除了具備畫面空間布排的巧思、豐富的敘事性與絕難仿作的高超技巧，溫潤雅致的釉彩搭配也是受推崇的因素之一。其中的秘密是什麼？有研究者以「高溫示差掃描熱光計（HT-DSC）」、「場發射電子微探儀（FEEPMA）」與「分光測色法」，進行葉王作品的釉彩燒製溫度、釉質成分組成，以及釉彩度分析後，並於〈回溯葉王交趾陶古黃釉彩配方〉一文中，指出葉王配方的原因：「葉王交趾陶作品的釉色調合典雅，色澤飽和卻不失寶石的剔透特質，是後人難以達成的釉彩質感。『古黃』是葉王傑出的

釉彩之一，其釉色古樸溫潤，猶如琥珀。當今的藝師雖可配製出同樣的色調，卻難有其透明寶石的特質。」（曾永寬等2008：60-61）」

又曾接受文建會與慈濟宮的委託，整補葉王遺作的專業交趾陶創作者林洸沂表示，在整補葉王交趾陶時，對於配釉確實煞費苦心，因為葉王交趾陶的釉色原料大都以鉛硼為助熔劑，從葉王遺留的作品與慈濟宮所留存的殘片中，可以歸納出葉王所常用的釉色，包括透明釉、黑釉、黃赭、淺黃與濃綠、綠玉、海碧、古藍，還有赤紅、紅豆紫、棕色、醬色及被視為葉王彩釉特色的「胭脂紅」，其製作原料以氯化金為發色原素（2004：4-5），具有鮮豔亮麗感，通常以「點注」的方式施釉，作為人物衣飾的點綴之用，搭配翡翠綠與棕色釉時，形成了古樸調和的對比美感，正是葉王備受佳評的典型用色。

葉王作品的釉彩溫潤，頗具特色。

作為文化館藏進入儀式化的殿堂

從葉王承作廟飾工程的史料紀錄中（1842-1872），足見葉王製作的交趾陶藝既是聞名鄉里，工作也應是應接不暇的。可是臺灣早期傳統民間工藝匠師的社會地位，相較於今日還是被忽視的一環，這也是相關資料匱乏與作品保存未能盡善的原因之一。

直至日治時期一九三〇年（昭和五年、民國十九年），方由《臺灣日日新報》記者兼漢文版主筆，轉任臺灣總督府史料編纂委員會編纂員的日人尾

崎秀真（1874-1949）在臺南舉行的「臺灣文化三百年紀念會」中，以〈清朝時代的臺灣文化〉專題發表的演講聲稱：「臺灣近三百年來藝品創造僅產生陶製名匠葉王一人。」之後葉王的交趾陶藝品才開始受到廣大的重視，成為奠定葉王作為臺灣交趾陶始祖地位的主因之一。其實尾崎秀真的演講還有前因，並連帶陳述一段比較少為人提起的事蹟，大意是：

　　從臺南到嘉義的範圍，曾經有製作嘉義交趾陶的優秀藝術家，過去三百年間，臺灣卻只剩一位陶藝名家。那是從嘉義生發出來的臺灣文化的表現，被認為真正是臺灣文化結晶的藝術家。這樣的藝術家是從什麼樣的地方產生的？在嘉義出了臺灣唯一的一人。就在王得祿伯爵家，王得祿欲在嘉義城內建造豪華建築，於是引入了各式各樣當時的工匠，陶飾是中國式建築必備的活兒之一，因此這位嘉義出身名叫葉王擅長交趾燒的陶匠便出頭了。由於葉王的手工精巧，令人感覺絕非普通工匠，細看他的陶藝作品，正是所謂發自臺灣的文化表現。（尾崎秀真著，鄭惠文譯，《臺灣史料集——臺灣文化三百年》）

　　據查，王得祿伯爵生於一七七〇年、卒於一八四二年，如果葉王曾進駐王宅工作之事無誤，那麼葉王出師的時間可能比史料記載一八四二年他承作嘉義城隍廟飾的時間更早了。

　　另外一件葉王交趾陶受注目的事例，則為研究者經常傳述的，估判還是源自張李德和的《嘉義交趾陶》。一九三八年（昭和十三年、民國二十七年），日本臺灣總督府（或有一說是日本藝品愛好收藏者）將葉王交趾陶藝品送往巴黎，參加以「近代生活工藝與美術」為主題的萬國博覽會，葉王的作品不僅經評定為「入選」，也令歐美各國藝術界人士為之驚豔，視之為臺灣絕技，並標名為「嘉義燒」，收藏於博物館。也傳有一嘉義耆老約於一九七〇年代末在巴黎羅浮宮博物館「國際館」參觀時，曾目睹以英文、羅馬字與漢字並列書寫註釋的「葉王交趾陶藝品」（約20公分高的半身人像），乍見時驚喜得不能自己（賴彰能 1999：63）。有學者認為，在日本殖民統治底下，應該不太會有將殖民地產出之創作送進國際舞臺的可能。但對筆者來說，平心而論，在現代博物館功能與資訊開放的今日，由政府公部門進行國寶可能滯留海外等相關事宜的查證，應是責無旁貸與刻不容緩的。

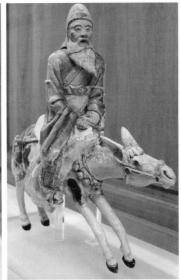

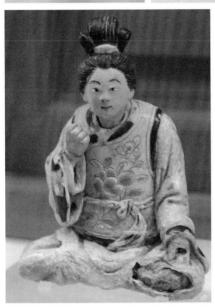
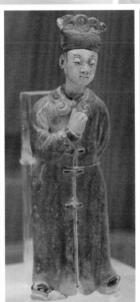
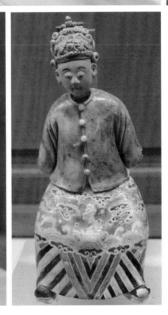

除上述之外，再加上日治時期日籍教師川上喜一郎發現葉王交趾陶的藝術
價值，在其推薦宣揚之下，也引起了一陣收藏與研究的熱潮，頓時使得葉王交
趾陶身價百倍（邱奕夫 1987：16；轉引自方鴻源 1997：3）。或許是因為葉王盛
名遠播，也或許是隨著媒體對於廟宇相關祭典的披露，葉王存世作品數量最多
的慈濟宮、震興宮竟然屢傳失竊事件。先是一九八〇年十月二十五日，震興宮
虎亭山牆外側的「水車堵」部分陶偶被竊；事隔一個多月，慈濟宮在十二月二
日也連續兩夜遭竊，被偷走南極仙翁等十二個廟脊人物及〈孔明獻西域〉、〈殷
郊岐山受犁鋤〉、〈梁武帝成道昇天〉等歷史故事作品，按失竊件數，有二說，
一為五十八件，另一為五十六件，仍有待考證（陳清香 2004：1），當時廟方懸賞
五十萬元找尋，卻始終無法尋獲。隔年一月五日，震興宮再度遭竊，此次損失
較前次更為慘重，拜殿龍虎亭〈八仙過海〉與〈七賢過關〉陶偶泰半被偷走。

頻傳的國寶被盜案件，終於再度引起各界人士關注民間傳統藝術的保護、發展問題。於是先有慈濟宮將宮內壁堵及廟頂未於一九八○年底遭竊的葉王交趾陶原作取下收藏，展示於一九八三年創設的慈濟文化大樓內之行得館；接著保存葉王廟飾原作最多的慈濟宮與震興宮在一九八五年經內政部評定為三級古蹟；一九九四至一九九五年間由政府公部門委託學者主持的交趾陶相關研究計畫（見前文註5）；一九九七年四月十六日，嘉義市立文化中心與財團法人金龍文教基金會共同主辦「第一屆嘉義交趾節交趾陶學術論文研討會」；隨後嘉義市政府文化局交趾陶館也於二○○○年五月十三日正式開館啟用，該館是將交趾陶視為文化資產作為嘉義市的文化特色而成立，作為臺灣交趾陶始祖的葉王作品與史料自是該館規劃整理、收藏的一部分；令人

振奮的是，二○○四年震旦文教基金會將從海外購得慈濟宮失竊的一批葉王交趾陶，無條件歸還給慈濟宮，慈濟宮除了於同年二月二十九日主辦「慶祝震旦文教基金會贈還葉王交趾陶暨慈濟宮建築裝飾藝術研討會」，慈濟文化大樓內所屬的展示館區，更配合文建會與臺南縣政府補助款整修擴大，成為「葉王交趾陶文化館」，並於二○○五年十月十九日正式開放民眾觀覽，在曾永寬計畫主持、國立雲林科技大學文化資產維護系執行的〈慈濟宮葉王交趾陶文物館文物數位典藏計畫〉（2007年11月1日至2008年4月1日）完成之後，葉王交趾陶文化館也利用日新月異的電子網路推動各種線上導覽、教學與資訊共享等服務，達成蒐集、記錄、保存、研

葉王交趾陶文化館展場一景。

究、傳播與展示等更加完備的博物館功能。

　　葉王與他的交趾陶從一八四二年（可能的出師年代）的工匠、廟飾陶品，歷經一九三〇年被尾崎秀真稱譽為三百年來唯一的藝匠（以1624年至1662年荷蘭統治臺灣時期計算）及臺灣文化的藝術表現；到遭逢多起盜竊事件流散於外的處境，在走了漫長的一百六十四年光陰後，葉王交趾陶終能作為「藝術品」之姿進入臺灣藝術認證的殿堂（以「葉王交趾陶文化館」2005年正式揭牌計算）。依著博物館藏的展示機制，葉王的作品從巷口廟宇移到了有溫控的玻璃櫃，以三十公分的距離，展示在觀覽者的面前。它不再只是供奉神明的裝飾品，而是被成就的藝術認證，這種密集、朝聖式的美感經驗，就像英國藝術史學家肯尼斯・克拉克（Kenneth Clark）所說的：

　　把藝術品聚集在一個公開場合……它們對我們製造出一種驚嘆式的快樂。頓時之間生命豁然開朗：我們在觀賞中增加了生命的能量，讓心情像蔚藍的天空並感到精神煥發。（卡若・鄧肯《文明化的儀式：公共美術館內》）[6]

6 可參見藝術史學者Carol Duncan所著《文明化的儀式：公共美術館內》一書中，作者將博物館視為如傳統廟宇和宮殿一樣，是由藝術品和建築物所形成的一個更大實體中的複雜集合，認為博物館的核心意義是由它的儀式所構成之觀點。該書的研究藉由引用文化人類學文獻、關於審美經驗的哲學觀點、藝術史和音樂學上對於博物館本質提出博物館作為儀式的論點。

3.
葉王作品賞析

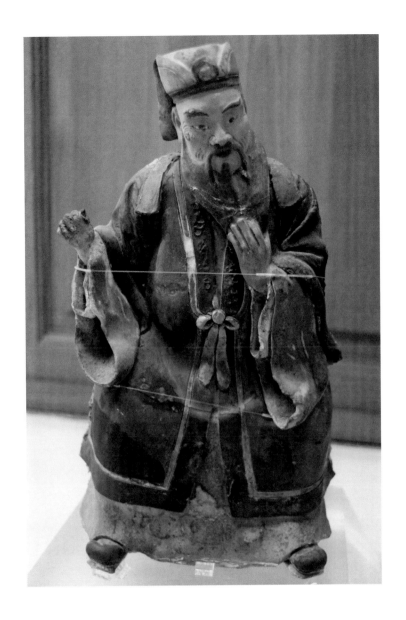

葉王　齣頭：四愛——王羲之愛鵝

約1860-62　交趾陶　14.5×8.5×26cm　學甲慈濟宮葉王交趾陶文化館藏

　　此作出自「四愛」中「王羲之愛鵝」的典故，主要人物王羲之單像，目前收藏在慈濟宮所屬的「葉王交趾陶文化館」展示，位於慈濟宮廟內正殿龍邊（東側左壁）水車堵上之〈王羲之愛鵝〉已非葉王原作。（經筆者向館務工作人員查證，原作裝飾於中殿面南屋脊規帶，後某位匠師取下移至廟內重組時發生錯誤，但未即時察覺，遭逢失竊事件後的補作也採用了錯誤的組合，因而造成多重錯誤；幸好近年廟方發現了廟頂裝飾的老照片，再加上失竊獲贈還的作品，比對之下已確定目前廟內的陸羽像應是王羲之像，王羲之像應為陶淵明像，而陶淵明像才是陸羽像）。

　　人物的左、右手掌及鬍鬚與肩兩側飾條，似有修補的痕跡，身體多處也有釉層剝落現象，其餘尚稱保持良好。王羲之雙目傳神、端莊的外形，以及頭部微傾，左手撫鬚，嘴巴微張作娓娓道來的樣貌，流露有靜穆雅致之感；衣著偏暗色系，僅以黃色繫帶點綴飾之，顯得相當沉穩素雅，服飾衣褶線條簡潔流暢，有瀟灑飄逸的韻味，整體充分表達出文人雅士的風範。

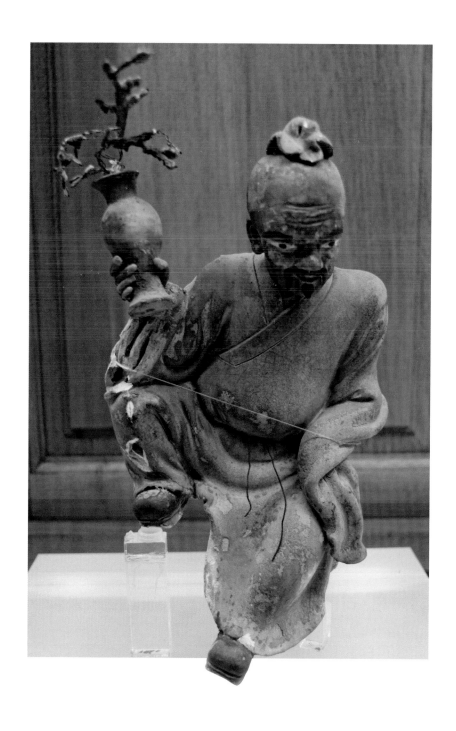

葉王 齣頭：四愛——林和靖詠梅

約1860-62　交趾陶　15×9×24.5cm　學甲慈濟宮葉王交趾陶文化館藏

　　此作原裝飾於學甲慈濟宮中殿面南屋脊規帶，現收藏在葉王交趾陶文化館展示，刻畫的是「四愛」題材中「林和靖詠梅」的主角人物。其人宋朝林和靖（967-1028）曾作〈山園小梅〉詩：「疏影橫斜水清淺，暗香浮動月黃昏」來歌頌梅花。

　　其實人物的頭部已非原件，右手掌與花瓶梅花等處皆修補過，目視也可看到右手衣袖與右腿下部均有破損的痕跡，釉層也有多處剝落與裂質化的現象；然而這些都不影響我們欣賞此作品的角度，葉王處理人物姿態與衣飾褶紋嫻熟、細膩的手法，在此作品上同樣一覽無遺。

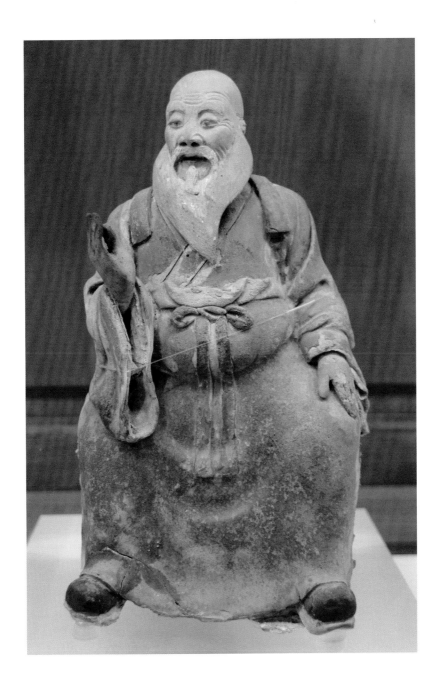

葉王　觚頭：陸羽品茗

約1860-62　交趾陶　13×8×24cm　學甲慈濟宮葉王交趾陶文化館藏

　　「四愛」的典故，時有任意組合的情形，學甲慈濟宮的四愛則由「王羲之愛鵝」、「陶淵明愛菊」、「林和靖詠梅」與「陸羽品茗」組成，此作品為其中之一。人物唐朝陸羽（733-804）著有第一部有關茶的專書《茶經》，後人稱他為「茶聖」。由作品外貌觀之，可看出多處修補之跡，頭頂有裂痕，右腳邊上的袍擺也有破裂膠合的痕跡，鬍鬚顯然用水泥補過，左手與腰帶，以及左、右衣袖等處均有風化的現象，這與原本裝飾於戶外廟頂的西施堵（中脊最上方，亦稱中殿面南屋脊規帶），應有極大的關係。人物主要以長者學究的樣貌呈現，採坐姿，面目祥和，嘴巴微張、右手勢微舉，似正在論茶之道；衣著服飾素樸，衣褶紋也精簡到極致，搭配溫潤淡雅的釉彩，將「陸羽」生性淡泊、隨遇而安的神情、姿態表達得唯妙唯肖。

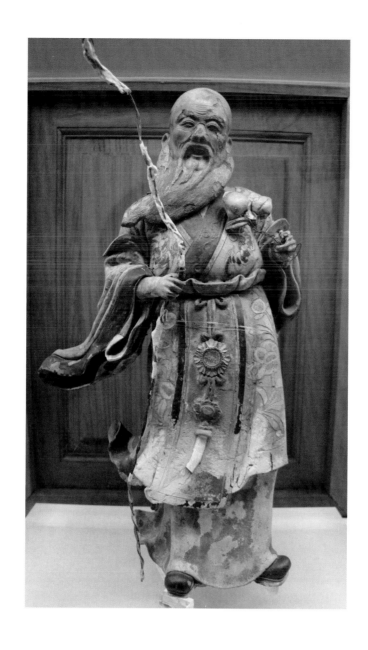

葉王　南極仙翁（右頁圖為局部）

約1860-62　交趾陶　26×11.5×46.5cm　學甲慈濟宮葉王交趾陶文化館藏

　　此作中的人物南極仙翁「為道教福祿壽三星之『壽星』，又稱『南極老人』、『長生大帝』、『老人星』，象徵長壽，為民間喜愛，常為裝飾於廟宇上之人物。」（資料來自學甲慈濟宮葉王交趾陶文化館）原裝飾於學甲慈濟宮三川門主門向南面之左側牌頭，為於一九八○年十二月遭竊，二○○三年由財團法人震旦文教基金會輾轉從海外收購回臺，且無條件歸贈給慈濟宮的三十六件作品之一；現廟方收藏展示於葉王交趾陶文化館。

　　可能由於年代久遠與作為廟頂裝飾的環境因素，再加上歷經人為的劫難，因之整件作品呈現多處破損修護的痕跡，而且釉質光彩與釉層及胎層皆有劣化現象。除此，仍可見葉王表達人物神情、姿態與衣褶紋飾的細膩表現。此作人物的尺寸應屬葉王作品中較大型者，所以製作成形的雕塑手法可以揮灑自如；舉凡象徵長壽人物面貌神情的捕捉、身體姿態S曲線的造型，到大弧度隨風揚起之衣袖、袍擺的自然褶紋和動勢設計，再到花飾的精緻貼塑及蝙蝠、花草等紋樣的描繪、刻畫，無一不極盡巧思，堪稱葉王的代表性佳作之一。

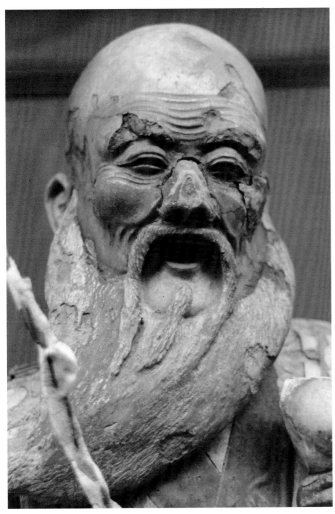
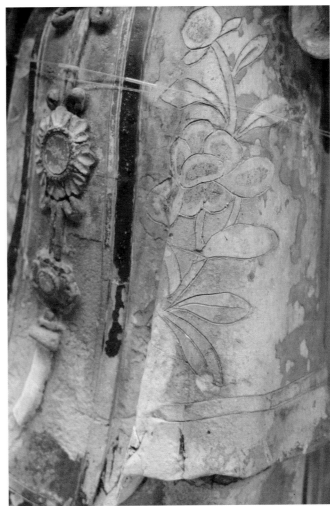
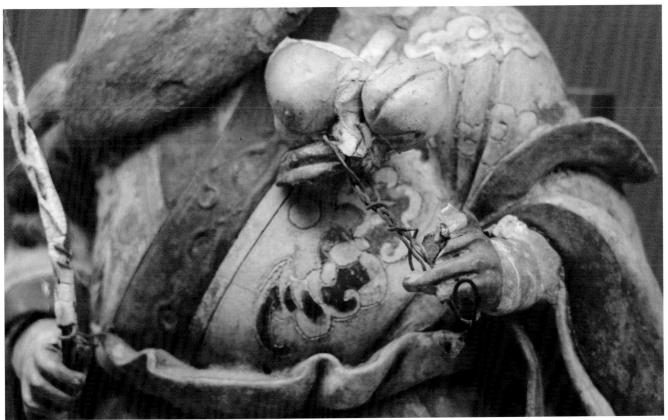

葉王　加官、晉祿、合境、平安〔由左至右〕

約1860-62　交趾陶　27.5×18×58cm、27×17×58cm、25×16×52cm、20×15.5×58cm
學甲慈濟宮葉王交趾陶文化館藏

　　顧名思義，「加官、晉祿、合境、平安」有祝福他人職位晉升、奉祿增加，以及祈願國
家和諧、諸事平安的意涵。〈加官〉原位於中殿西南右側（虎邊）牌頭，〈晉祿〉原位於中
殿西南左側（龍邊）牌頭，〈合境〉原位於三川殿西北（龍邊）牌頭，〈平安〉原位於三川
殿西北（虎邊）牌頭，取下保存的原作現展示於葉王交趾陶文化館。

　　此四件應是葉王交趾陶中的大型作品，由於原屬戶外廟飾，所以四尊像全身皆有多處破

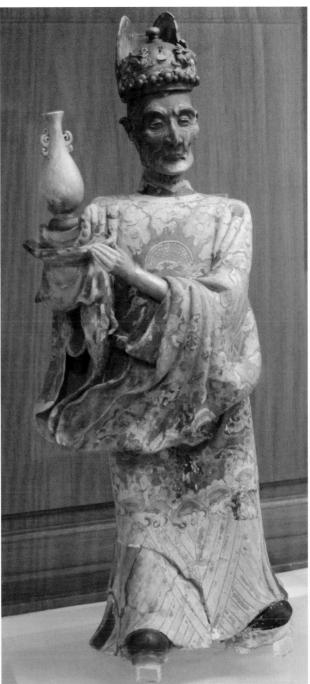

損與釉層劣化現象，其餘經修補、加固後均保存良好，仍舊能展現出葉王掌握人物內在精髓的絕妙巧思與刻畫手藝。此組作品造形的表現特點除了外貌特徵的掌握，如面部五官、體型、衣飾及神態外，便是為了符合其代表的不同祝願內涵，所持的各種寶物。譬如加官像「右手略握，手心向上，左手則高舉盛有華麗冠帽之盤，象徵『加冠』。」晉祿像「左手略握，手心向上，右手則高舉一盤，盤略損壞且不見盤中物，但據過往照片與時人口述，盤中所盛實為一『鹿』，象徵『晉祿』。」合境像「右手略握腹部腰環，左手則高舉盛有『立鏡』之盤，鏡下臺座精緻，象徵『合境』。」平安像「雙手向右方高舉盛有『瓶子』之盤，象徵『平安』。」（資料來自學甲慈濟宮葉王交趾陶文化館）。

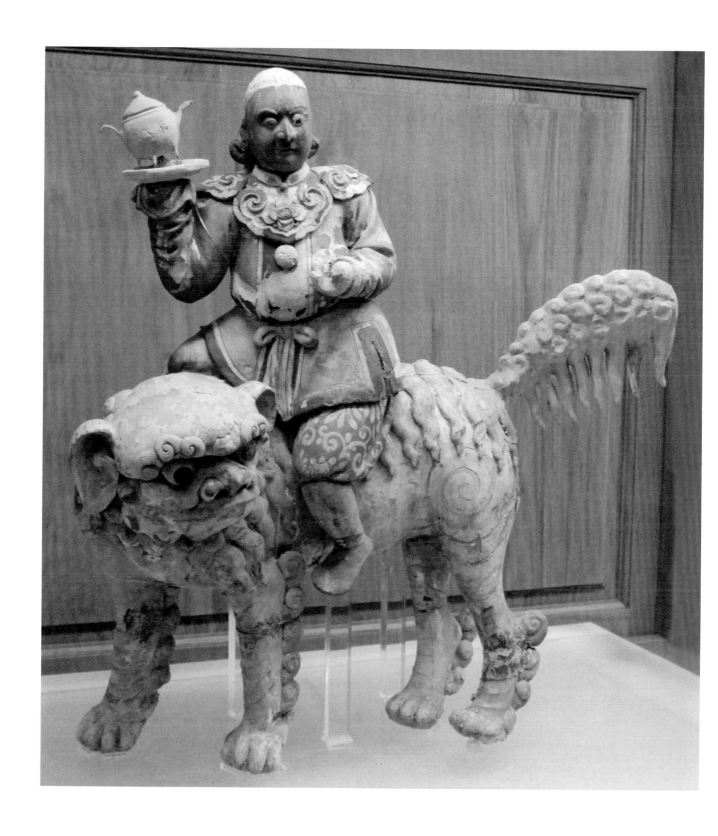

葉王　胡人獻瑞

約1860-62　交趾陶　左54×18×57cm（上圖）、右57×19×56cm（右頁圖）
學甲慈濟宮葉王交趾陶文化館藏

　　此象徵吉祥瑞氣題材之作，包含人物騎乘兩件，人物為外國人，非常罕見，應有四面八
方來獻的寓意。手持瓶、蓮蓬與壺，代表平安、多子與納福之意；騎乘則為獅子，是中國古

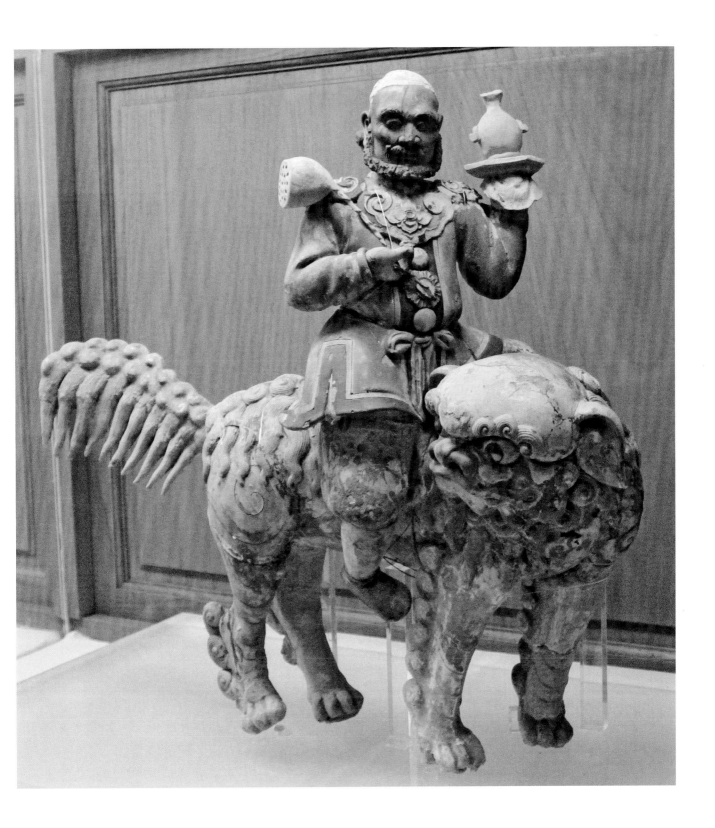

代的瑞獸，也有趨吉避凶的含意。此作屬於葉王交趾陶中的大型作品，原來裝飾的位置分別在三川門龍邊與虎邊側門上之牌頭，為保存原作，已取下展示於葉王交趾陶文化館，現以林洸沂仿作取代。除了多處修補與釉層剝落的痕跡外，葉王專擅的人物、動物之特徵的描寫，尤其瑞獅全身鬃毛造形的布排與神態的掌握，繪畫功力的呈現，以及雕塑技法的運用，同樣在此作中展露無遺，充分表達出作品題旨中莊重、安定、祥和之瑞氣；細膩精緻而不過分雕琢的風格，的確是葉王令人無法望其項背的主因之一。

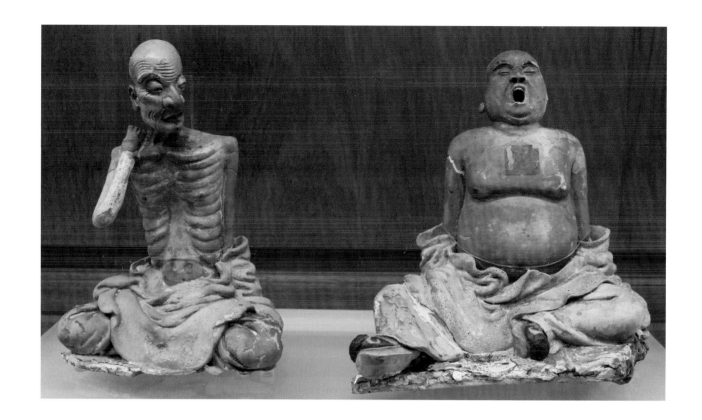

葉王　胖瘦二羅漢（上圖）

約1860-62　交趾陶　19.5×13.5×26.5cm　學甲慈濟宮葉王交趾陶文化館藏

　　此作除了瘦僧右臂與胖僧右臂、左胸各一小處修補過，以及兩僧腿部釉層的剝落現象，其餘部分保存良好，也是組對作品中的經典代表。據說主角人物的塑型可能和當時有一胖一瘦的兩個人，在葉王承作工程期間常至廟埕抬槓，遂成好友的趣聞有關。

　　此作除了葉王慣有的神態細膩的掌握特點外，另一個特色是誇張技法的運用，瘦羅漢瘦長乾癟的臉形與大鼻、凹陷的眼眶，加上滿布皺紋的面容與全身肋骨畢露，與胖羅漢憨肥的臉上張大口瞇眼的神情、圓滾的身型形成對比，這實屬葉王個人取材自現實人物，再予以誇大特徵的表達手法的佳作。

葉王　梁武帝成道昇天（右頁圖）

約1860-62　交趾陶　尺寸未詳　學甲慈濟宮廟飾
梁武帝與侍女、武將、婦人與小孩　交趾陶　19×9×32cm、11×7×30cm、6.5×4×18cm
學甲慈濟宮葉王交趾陶文化館藏

　　此作取材自南朝梁武帝蕭衍修行有成而得道昇天之傳說。齣頭原置於正殿右後側圓光門上方，與遭竊、修護的因素有關，後來由林洸沂仿作所取代，獲贈還與取下保存之原件包含精細、纖麗的主角人物梁武帝與侍女，目前皆展示於葉王交趾陶文化館。

　　故事的場景，因應情節主要由人間與仙界兩個部分組構而成，人間的部分安排主角人物梁武帝位在視線中心點，領着眾文武百臣與隨從排排站立在最前排，呈現一股寧靜、肅穆的氣氛；眾人的頭部動態與站立姿態則增添了幾許畫面的生動感，視線隨著大多數人物的目光移向天上，然後落在左後方以大片雲朵描繪的仙界。仙界人物的身型明顯縮小許多，利用遠近的比例關係，不僅營造出兩個不同世界的層次與氛圍，也是運用視覺景深作為構圖手法，鋪陳故事情節表現極佳的一件作品。

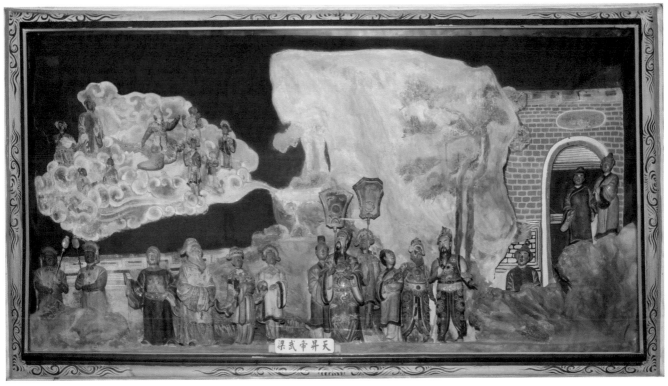

梁武帝與侍女

武將

婦人與小孩

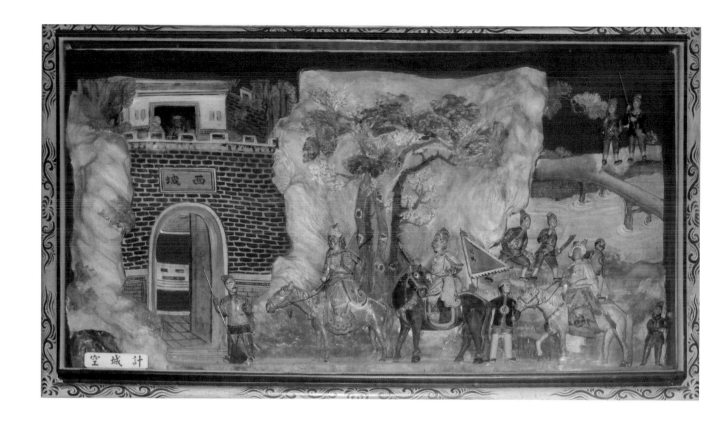

葉王　孔明獻西城

約1860-62　交趾陶　尺寸未詳　學甲慈濟宮葉王交趾陶文化館藏
大鬍子持棍士兵、馬頭、雙刀士兵、持帽跪姿士兵　交趾陶　8×5×19cm、11.5×5.5×9cm、
12×6.5×20.5cm、10.5×5.5×16cm　學甲慈濟宮葉王交趾陶文化館藏

　　作品故事取材自家喻戶曉的明代小說《三國演義》（明代　羅貫中）第九十五回〈馬謖
拒諫失街亭，武侯彈琴退仲達〉，也就是「三十六計」中的「空城計」。

　　此齣頭原作位於正殿左後側通往後殿的圓光門上，與〈殷郊岐山受犁鋤〉、〈梁武帝成
道昇天〉等作的命運類似，遭竊而缺漏之處由林洸沂所修補。據廟方資料顯示，目前保存展
示於葉王交趾陶文化館者，共計有不同姿態之「士兵」七尊，馬頭一個，主要人物之一孔明
半身像，仍存於正殿內。

　　故事場景西城隱身於樹林之後，只露出城門，孔明身像刻意做得很小，與一童子並立於
城樓上，未經突顯的孔明形象，營造了淡定從容的氛圍，城門下則有一位老者悠閒地做著打
掃工作，見三位軍官騎馬率兵前來，竟不慌不忙地與之正面相視，何況是孔明乎？司馬懿定
住於城門前，引人注目的是藉由畫面中間位置的馬匹轉頭回望的動作，加上士兵朝向後方的
姿態，巧妙地點出後有龐大軍隊陸續前進，而司馬懿卻心生遲疑而躊躇不前的戲劇內涵；在
有限的壁堵空間詮釋高潮迭起的故事場景，葉王堪稱個中翹楚。另外的觀察重點，則是葉
王對於作品整體質感的處理態度，作為配角人物的士兵，其神情與姿態的刻畫也如主角般細
膩，無怪乎日本學者尾崎秀真給予「臺灣近三百年來藝品創造僅產生陶製名匠葉王一人」的
高度評價。

大鬍子持棍士兵

馬頭

雙刀士兵

持帽跪姿士兵

殷郊上犁頭山

葉王　殷郊岐山受犁鋤

約1860-62　交趾陶　尺寸未詳　學甲慈濟宮廟飾
哪吒、楊戩、姜子牙坐騎四不像、雷震子　交趾陶　14×4.5×21cm、12×7.5×28cm、
34.5×9.5×29.5cm、22.5×8×30cm　學甲慈濟宮葉王交趾陶文化館藏

　　此作取材自明代古典小說《封神演義》（明代　許仲琳）第六十五回〈殷郊岐山受犁鋤〉，
主角人物商朝紂王長子殷郊，在岐山受周軍圍剿，身軀被岐山夾住，受武吉犁耕而死的景狀。

　　此作位於慈濟宮正殿右側通往光明廳的圓光門上方，歷經慈濟宮遭竊事件、將未失竊作
品取下保存、整修工程，到失竊作品獲贈歸還，據廟方表示，除了在失竊劫難中得以倖免的
主角──殷郊的葉王原作之外，目前大部分作品是慈濟宮整修時，以林洸沂製作的交趾陶代
替的，收藏展示於葉王交趾陶文化館的原作則有〈姜子牙坐騎四不像〉、〈楊戩〉、〈哪
吒〉、〈雷震子〉及三尊〈士兵〉等七件作品。

　　場景的配置明顯地劃分為左、右兩個區塊，左邊畫面除了姜子牙坐騎四不像朝相反方
向，安排頗耐人尋味外，黃飛虎騎馬與楊戩、雷震子皆擺出正面圍剿的陣戰與氣勢，右方空
間則是有三頭六臂像的主角人物殷郊，手持翻天印、落魂鐘及戰戟騎在馬上應戰，後方則有
哪吒與諸士兵聚集在山頭蓄勢待發，整個畫面焦點集中在黃飛虎與殷郊的對峙場面，籠罩在
緊張危急的氛圍中，營造了故事情節中打鬥的戲劇張力。

哪吒

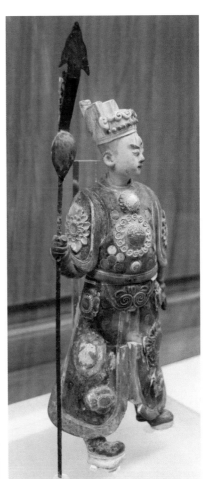

楊戩

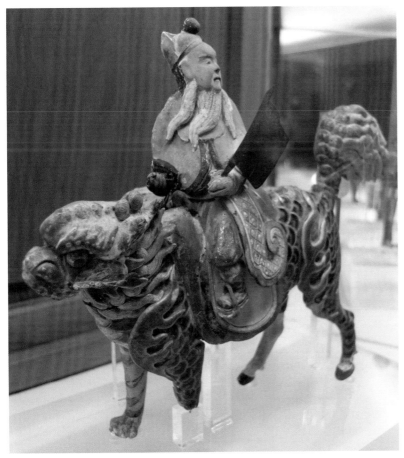

姜子牙坐騎四不像

雷震子

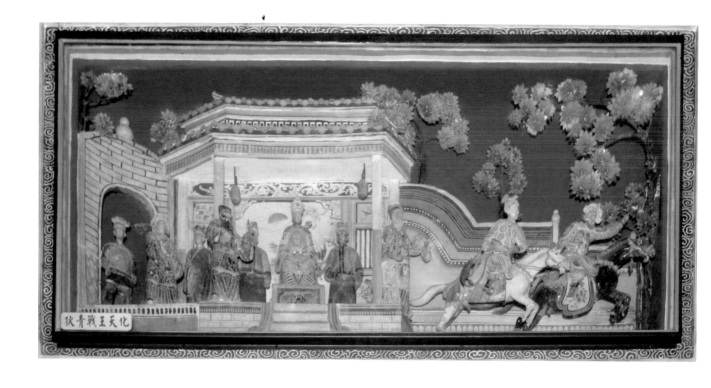

葉王　狄青戰天化

約1860-62　交趾陶　尺寸未詳　學甲慈濟宮廟飾

　　取材自《萬花樓演義》（清代　李雨堂）中「狄青斬天化」的故事內容，大致描述北宋名將狄青，小時與母親分散，長成後在因緣際會下與姑姑狄太后相認，經狄太后啟奏皇上，皇上欲封狄青為王，狄青因無功不受祿婉拒，並表明願以比武方式獲取官職，狄太后雖擔驚受怕，但宮內反對人士龐太師等人卻暗自竊喜，並與同黨設計比武時斬殺狄青，其中以王天化最為神勇。此作即描寫狄青與王天化比武，皇上、狄太后與宮內忠臣和懷鬼胎的奸黨在旁觀看的場景。

　　此作的人物尺寸不大，但仍運用細膩描繪的服飾穿戴與肢體語言，將每個角色人物的特徵、個性刻畫得相當鮮明，呈現了其互動關係。皇上端坐於畫面左方的皇殿中間，兩旁各站一位侍從，狄太后退在後方，雖然也同樣有兩位隨從，但從不同的衣著與其中身著綠色系衣服的侍從之動作表情來看，也可能是其他人物角色；除狄太后以忐忑的心情面向比武方向外，殿中尚有一位畫有國劇臉譜面相的臣子，應是包公，另一名衣著華麗官袍的大臣，是龐太師，同樣專注地朝向比武場面，兩位是忠、奸人物的代表，也是故事鋪陳的主要內涵之一。葉王以高超的舞臺布置能力，刻意安排觀者的視線隨著主角狄青與王天化騎著馬互相追打間的比鬥，方向往右方直衝，好像要衝出畫面之外，高明地將故事情節中最高潮的場景，延續到畫外空間迴盪，而不定格在長方形的框框中。

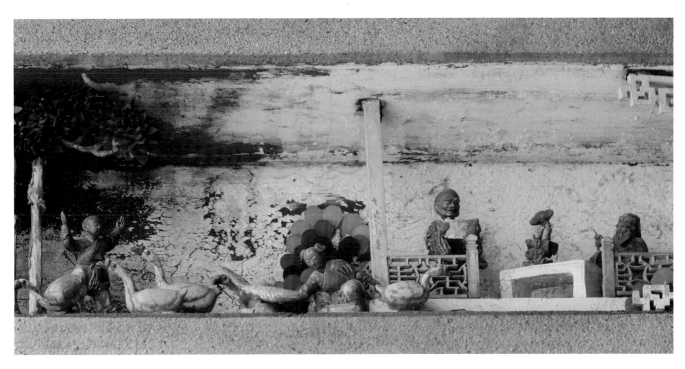

葉王　書換白鵝（下圖為局部）

約1868-69　交趾陶　尺寸未詳　佳里震興宮藏

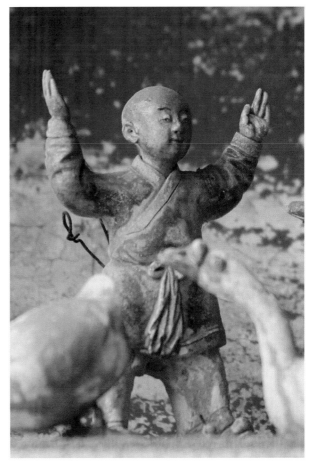

　　此作品位於佳里震興宮三川步口西（右）側牆，題材來自「四愛」典故中的「王羲之愛鵝」；「四愛」分別為「林和靖詠梅」、「周敦頤愛蓮」、「陶淵明愛菊」、「王羲之愛鵝」，或做「羲之愛蘭」，亦有人以「唐明皇愛牡丹」取代。

　　此作品內容來自西晉有書聖之稱的王羲之愛鵝故事的傳說，他曾給一位山陰道士書寫了《黃庭經》而「籠鵝而歸」，又拓了「鵝」字而家喻戶曉。此作有很特別的構圖組合，主要的交趾陶人物、鵝均呈現一字排開的構圖，右方亭內大約是描寫王羲之與道士交涉以書換鵝，各得所好兩相歡喜的過程，主視覺則聚焦於童子戲鵝的景致，最左方的童子高舉雙手，白鵝也昂首與之呼應，另一童子則下蹲與兩鵝嬉戲。童子細膩神情與白鵝傳神姿態的刻畫，賦予此作品相當歡愉生動的旨趣；而左方背景剪黏的部分則是後來匠師補作的，雖無減損作品的題旨，不過對於原作構成的質感仍有些許影響。

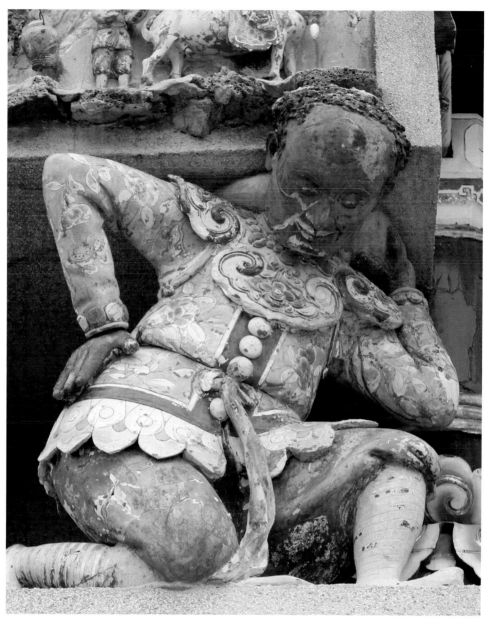

葉王　憨番夯廟角

約1868-69　交趾陶　尺寸未詳　佳里震興宮藏

　　此作品堪稱目前可知葉王交趾陶存世作品最大件者，位於佳里震興宮三川步口東、西（左、右）側墀頭堵部位各一、相向對稱。「憨番」的造形題材常見於臺灣傳統廟飾建築，例如「憨番扛廟角」或「憨番擎大杉」等，通常是木雕的形式為多，以交趾陶表現如此大型又栩栩如生的作品，實屬不易。此作被譽稱為此類題材中的經典之作，自然也就成為興震宮的鎮廟之寶。

　　東側與西側憨番的人物造形，皆採屈膝插腰、手撐肩負、彎身荷重的姿態，因屬大型作

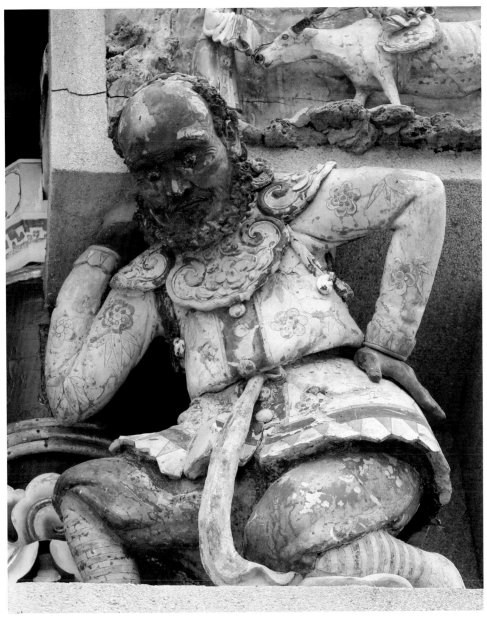

品，依稀可見多處組裝的接縫。兩者同樣皮膚呈褐色、有黑色捲髮突額，皆為濃眉大眼、尖鼻闊嘴；唯東側的憨番增添了滿臉鬍鬚及明顯刻畫的皺紋，除了代表歲月的痕跡，也是勞動者的印記，傳神地突顯了「外國人」的特徵與「憨番扛廟角」的情態。

　　另外，兩者皆身著華服，披有貼塑花樣的領巾，並且束褲綁腿。至於衣飾的紋樣（先刻出輪廓的線條再填畫釉色），東側憨番上衣的花紋簡單俐落，下擺便搭配單層直線紋樣；西側憨番上衣的花紋寫實繁複，下擺則配以雙層的弧線紋樣，使紋飾畫面顯得相當諧調有致。釉彩方面，則基本上皆以黃、綠、棕色為主，黑色為輔，再點以紅色飾之。就整體表現而言，能使得兩件一組的作品達到「統一中求變化，變化中求統一」的境地，足見葉王技法的純熟與構思的縝密。

東側

西側

葉王　博古通今（右頁圖為局部）

約1868-69　交趾陶　尺寸未詳

佳里震興宮藏

　　「博古」是所有吉祥意涵器物的統稱，放置這些器物的博古架，亦稱多寶格，兩幅〈多寶格〉圖案的〈博古通今〉，位於佳里興震興宮大門入口處東、西（左、右）牆身堵相向對望，屬於半面型的交趾陶，燒成後再行黏接於壁面組合而成。

　　東（左）側的花瓶（「平」安）上有各式以貼塑技法製成的古雅紋飾，西（右）側的花瓶則平滑淡麗，兩者的花皆以寫實的細膩手法表達。每個物件皆有其象徵的意涵，東（左）側的牡丹表「富貴」，西（右）側的菊花象徵「安居樂業」。東（左）側的三腳香爐細部裝飾相當精緻，有「薪火相傳」的意思，盒子代表「合」、鏡子代表「境」，下方的佛手則是「吉祥福氣」的意思，整體組合便是「花開富貴、合境平安、吉祥福氣、薪火相傳」的涵義；至於西（右）側，花、花瓶再加上吉祥獸（祥獸獻瑞）、玉磬（吉「慶」）及書冊（尚「書」官名）等，整體組合則代表「居家平安、驅邪納福、吉祥祈慶、官居一品」（黃文博，2005：67）。

　　綜合而言，葉王此類題材的作品雖然比較少見，但仍是水準以上的佳作。不過畫面馬賽克部分，為王保原翻修時所加，畫面框外在四角各塑一隻蝙蝠以象徵「賜福」，也是王保原所作。

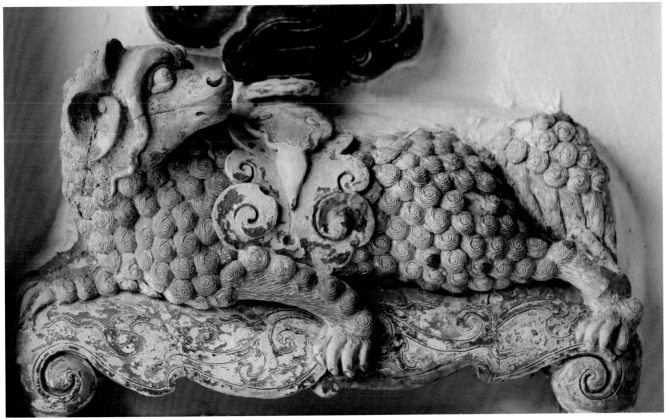

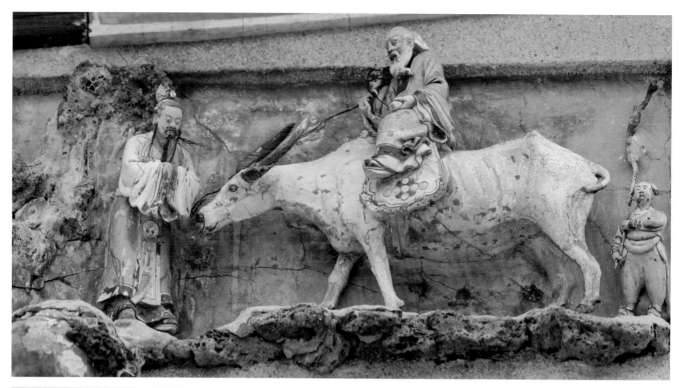

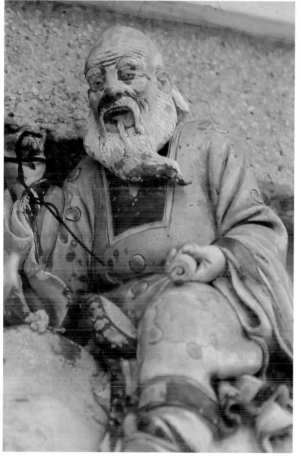

葉王　老子騎青牛過函古關（下圖為局部）

約1868-69　交趾陶　尺寸未詳　佳里震興宮藏

　　此作題材內容根據《史記》所記載有關周朝老子（李耳），其學說原本並不對外公開，在其辭官退隱，騎一青牛往西行去，到達散關時，受守關官吏之請，方寫下《道德經》。

　　作品位於佳里震興宮東（左）側〈憨番夯廟角〉墀頭頂的「門頂堵」，構圖背景簡單突顯了主角人物老子、關令尹與侍童及牛之間的互動關係，老子騎在牛背上的神情淡定自若，左手握持的應該就是《道德經》，守關官吏的面色嚴謹，雙手作揖、恭敬彎腰時下半身和足部支撐的重量感之細節也一覽無遺；畫面唯一採正面姿態的侍童也善盡職守地立於牛後，其手持長狀物，與牛前的關令尹、牛背上的老子，形成穩定的三角構圖，再加上牛的神態、行進中的姿態與龐大特意拉長的身軀，均具有活化故事情節進展的奇妙效果。

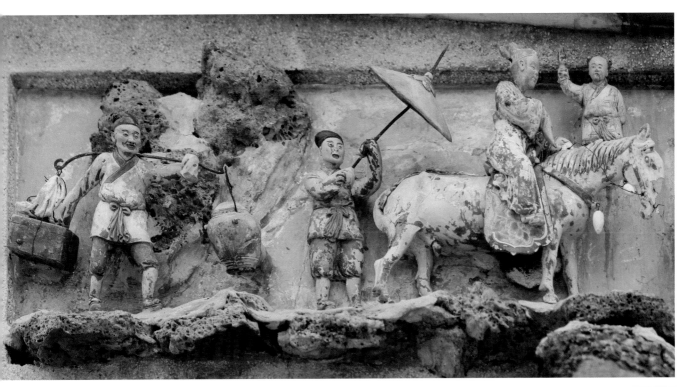

葉王　向東行去（下圖為局部）

約1868-69　交趾陶　尺寸未詳　佳里震興宮藏

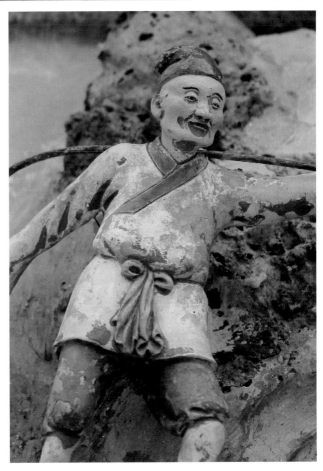

　　此作位於佳里震興宮西（右）側〈憨番夯廟角〉墀頭部位上方的「水車堵」，目前所看到的畫面馬首已有殘像，且馬背上的人物與一九九五年出版的《佳里興震興宮》一書所記載者明顯不同，應是補修時新作的。雖然故事不明，但整個畫面仍有精采的表現，與相對位置的〈老子騎青牛過函古關〉相同的可能只有簡單的山形背景，兩者行進隊伍的方向剛好形成對看的狀態。此幅中四位人物的臉各朝不同的方向，目光各有焦點，似乎每個人都在忙自己的事，最前方的童子舉右手向前招呼，中間的童子正在做打傘的動作，所以傘才斜一邊，這樣的安排使得整個畫面生動活潑，整體構圖因而出現亮點，尤其最後方的僕人肩挑行李、步履輕鬆愉快的樣貌，也由臉部表情的刻畫細膩表現了出來。

葉王　周敦頤賞蓮

約1868-69　交趾陶
尺寸未詳　佳里震興宮藏

　　此作位於佳里震興宮三川步口西（右）側〈憨番夯廟角〉墀頭下的水車堵，題材也是「四愛」之一，根據北宋理學家周敦頤（1017-1073）愛蓮成痴的典故而來，並作有〈愛蓮說〉一文流傳於世：「自李唐來，世人盛愛牡丹；予獨愛蓮之出淤泥而不染，濯清漣而不妖，中通外直，不蔓不枝，香遠益清，亭亭靜植，可遠觀而不可褻玩焉。」文中名句「出淤泥而不染」常用於比喻君子的美德。

　　畫面主要的人物為一長者與兩名或蹲或立的童子，描繪他們於蓮花池畔共遊的情景，令人叫絕的是在蓮花盛開、蓮葉姿態盡出的美景前，只有蹲姿的童子嬉遊其間，立姿的童子轉身似乎在與長者說些什麼，而長者緊閉雙唇，面色嚴肅，雙手交叉持後，目光若有所思地朝下與仰望的觀者對視，形成引導觀者欣賞動線的巧妙安排。

葉王　七賢過關（右圖為局部）

約1868-69　交趾陶
尺寸未詳　佳里震興宮藏

　　此作位於佳里震興宮拜殿虎亭水車堵，內容取材自「竹林七賢」──西晉初年的山濤、阮籍、嵇康、向秀、劉伶、阮咸、王戎等七人騎驢馬過陽明關的傳說故事。

　　此堵曾於一九八一年初遭竊事件中，悉數被偷，除畫面左方最後一尊童子外，今日所見皆為廟方委託王保原補作。由僅餘的一童子像，亦能分辨葉王溫潤細膩的風格特色。葉王人物類的作品中，侍童為數不少，葉王每每能精準掌握不同故事情節中隨侍配角的特質，將神情刻畫得淋漓盡致，又不至於蓋過主角的光彩，這是集敏銳的觀察力、豐沛的想像力、精湛的手藝及畫面空間配置的能力而成。

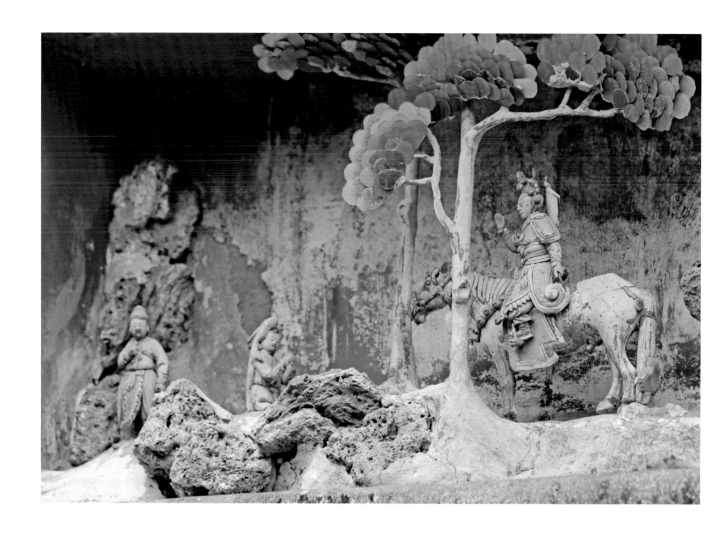

葉王　鹿乳獻親

約1868-69　交趾陶　尺寸未詳　佳里震興宮藏

　　此作位於佳里震興宮拜殿龍亭山牆外側的水車堵。題材則來自《二十四孝》，故事描述周朝的郯子事親至孝，由於父母年老，雙目均患眼疾，想喝鹿乳，於是郯子身披鹿皮，往深山進入鹿群中求取鹿乳，而險遭獵人誤射的故事。

　　此作場景相當精簡俐落，三位人物似乎特意被處理在同一水平線上，利用安排右方高大比例的獵人騎馬穿梭在森林間，以製造出場景的空間感與劇情的氛圍感，左方的人物雖然身分不明，但神情有些慌張，增添了幾許戲劇性；另外所立位置也有穩定畫面的效果，中間的主角體型很小，面容純真，衣著簡樸，採作揖跪求的模樣，與左右兩方人物繁複衣飾線條的刻畫，形成強烈的對比效果，促使觀者直接把焦點集中在身披鹿皮的郯子身上，更加突顯了故事內容欲傳達的「孝道」精髓。

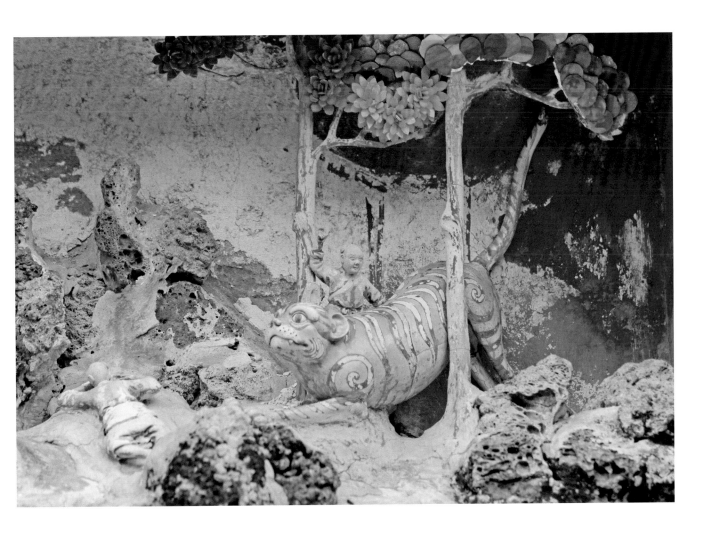

葉王　楊香打虎

約1868-69　交趾陶　尺寸未詳　佳里震興宮藏

　　佳里震興宮拜殿虎亭山牆外側有一水車堵，裝飾題材由四幅故事合組而成，由左至右依序為「渭水禮聘」、故事不詳、「歷山隱耕」、「楊香打虎」，此壁堵因位居拜殿外側，所以在震興宮一九八〇年十月二十五日的遭竊事件中，損失甚為慘重，殘破之處已先後由王保原與黃嘉宏補作。據廟方表示，目前只餘〈楊香打虎〉中的老虎為葉王原作。楊香打虎救父為《二十四孝》的故事之一，畫面主要以誇張的身體比例和神態特徵，顯現老虎的龐大與凶惡，空間的布局正是故事中老虎正要撲食楊香之父，楊香不畏艱險與生命的安危，以薄弱的身軀和雙手與老虎拼鬥，欲解救父親脫離虎口的緊張場景；老虎姿態的掌握及其與楊香之間的互動，是此作的精華所在，也是葉王除了擅長刻畫人物表情、性格以外，對動物神態的描寫同樣精專的極佳例證。

葉王生平大事記

年代	事記
1805	・葉王之父葉清嶽生於嘉慶十年（清仁宗）。葉清嶽原籍福建漳州府平和縣，後移居臺灣諸羅打貓（現今之嘉義縣民雄鄉），年代已不可考（另有一說，葉清嶽生於乾隆五十八年，即一七九三年，十三歲來臺；換言之，嘉慶十年約估為葉清嶽來臺定居之年）。
1826	・出生於嘉義縣民雄鄉（古稱「諸羅縣打貓」），排行次子，長兄精英。
1842	・受聘製作嘉義市城隍廟的廟飾。
1843	・受聘製作嘉義市開漳聖王廟的廟飾。
1846	・受聘製作嘉義市元帥廟的廟飾。
1852	・受聘製作水上苦竹寺的廟飾。
1855	・受聘製作佳里金唐殿的廟飾，舉家遷居麻豆。
1860	・受聘製作學甲慈濟宮的廟飾。
1862	・受聘製作嘉義地藏王廟的廟飾。
1865	・受聘製作朴子配天宮的廟飾。
1868	・受聘製作佳里震興宮的廟飾。
1870	・妻張氏生次男葉牛（長男早逝，並未取名）。
1871	・此年前後全家再度搬遷，移居嘉義城東羊稠巷，並築一座磚窯燒製交趾陶作品。
1872	・受聘製作三山國王廟的廟飾。
1876	・父葉清嶽過世。
1887	・逝於嘉義市羊稠巷自宅，享年六十二歲。
1997	・嘉義市立文化中心舉辦第一屆交趾陶藝術節講座論壇學術研討會。（每年固定舉行的嘉義市「交趾陶藝術節」，開辦以來已歷十四屆，相關交趾陶學術研討會隨著活動不定期辦理）。
2001	・「葉王獎」交趾陶創作競賽始設，每年固定舉辦至今已持續十二屆（2004年曾停辦一次）。
2004	・2月29日財團法人學甲慈濟宮主辦「慶祝震旦文教基金會贈還葉王交趾陶暨慈濟宮建築裝飾藝術研討會」。
2014	・臺南市政府文化局出版「美術家傳記叢書／歷史・榮光・名作系列——葉王〈八仙過海〉」一書。

・本年表係參考左曉芬，〈葉王創作生命史、世系傳承與交趾陶作品分布情形、題材類型調查研究〉，《嘉義交趾陶藝術初論》，1997。

參考書目

· Carol Duncan著，王雅各譯，《文明化的儀式：公共美術館內》，臺北市：遠流出版，1998。

· 方鴻源，〈嘉義交趾陶之發展及其製釉技巧〉，《嘉義交趾陶藝術初論》，嘉義市：金龍文教基金會，1997，頁1-8。

· 左曉芬，〈葉王創作生命史、世系傳承與交趾陶作品分布情形、題材類型調查研究〉，《嘉義交趾陶藝術初論》，嘉義市：金龍文教基金會，1997，頁51-72。

· 加藤唐九郎，《原色陶器大辞典》，日本京都：淡交社，1972。

· 江韶瑩，〈臺灣交趾第一人王師葉麟趾的研究考略〉，《嘉義交趾陶藝術初論》，嘉義市：金龍文教基金會，1997，頁79-93。

· 林洸沂，〈葉王交趾陶的製作技巧〉，「慶祝震旦文教基金會贈還葉王交趾陶暨慈濟宮建築裝飾藝術研討會」，財團法人學甲慈濟宮主辦，臺南學甲慈濟宮，2004年2月29日，頁1-5。

· 施翠峰，〈重新認識臺灣交趾陶〉，《以手築夢——臺灣交趾陶藝術》，臺北市：國立歷史博物館，2000，頁19-21。

· 陳清香，〈葉王交趾陶在台灣美術史的地位——兼論回歸慈濟宮的葉王遺品〉，「慶祝震旦文教基金會贈還葉王交趾陶暨慈濟宮建築裝飾藝術研討會」，財團法人學甲慈濟宮主辦，2004年2月29日，臺南學甲慈濟宮，頁1-12。

· 張李德和，《嘉義交趾陶》，嘉義縣：張李德和，1953。

· 傅曉敏，《臺灣早期的特出藝術——交趾燒》，文化大學藝術研究所碩士論文，1979。

· 黃文博，《國家三級古蹟佳里興震興宮沿革誌暨癸未科護國慶成祈安五朝清醮記事》，臺南縣：佳里興震興宮管委會，2005。

· 黃文博、涂順從，《佳里興震興宮》，臺南縣：南縣文化，1995。

· 黃文博、涂順從，《學甲鎮慈濟宮》，臺南縣：南縣文化，1995。

· 黃文博、涂順從，《佳里鎮金唐殿》，臺南縣：南縣文化，1995。

· 陳國寧，〈臺灣交趾陶之美〉，《彩塑人間——臺灣交趾陶藝術展》，臺北市：國立歷史博物館，1999，頁18-25。

· 曾永寬、徐必彥、李尚哲、裴晉哲，〈回溯葉王交趾陶古黃釉彩配方〉，《文化資產保存學刊》第6期季刊（2008年12月），頁60-65。

· 曾勤良，《三峽祖師廟雕繪故事探源》，臺北市：文津出版社，1996。

· 楊孝文，《葉王交趾陶之研究》，國立成功大學藝術研究所碩士論文，1998。

· 盧泰康，〈臺灣傳統陶塑藝術——交趾陶源流與特色〉，《陶藝》第24期夏季刊（1999.7），頁50-54。

· 賴彰能，〈名聞遐邇的嘉義交趾陶始祖 葉王考〉，《嘉義市文獻》第15期（1999.11），頁58-134。

· 臺灣文化三百年紀念會編，《臺灣史料集成》，臺南市：臺灣文化三百年紀念會，昭和6年（1931）。

· 臺灣文化三百年紀念會編，《續臺灣文化史說》，臺南市：臺灣文化三百年紀念會，昭和6年（1931）。

本書承蒙臺南佳里震興宮、臺南學甲慈濟宮、蕭瓊瑞教授、盧泰康教授、黃嘉宏先生提供資料及相關協助，陳柏宏先生拍攝作品，鄭惠文小姐日文翻譯，特此一併致謝。

國家圖書館出版品預行編目資料

葉王〈八仙過海〉／鄭雯仙 著
--初版--臺南市：臺南市政府，2014〔民103〕
64面：21×29.7公分--（歷史‧榮光‧名作系列）

ISBN 978-986-04-0568-2（平裝）

1.葉王　2.藝術家　3.臺灣傳記

909.933　　　　　　　　　　　　103003274

臺南藝術叢書　A017

美 術 家 傳 記 叢 書 Ⅱ ┃ 歷 史‧榮 光‧名 作 系 列

葉王〈八仙過海〉　　鄭雯仙／著

發 行 人 ｜ 賴清德
出 版 者 ｜ 臺南市政府
地　　址 ｜ 70801臺南市安平區永華路二段6號
電　　話 ｜（06）632-4453
傳　　真 ｜（06）633-3116
編輯顧問 ｜ 王秀雄、王耀庭、吳棕房、吳瑞麟、林柏亭、洪秀美、曾鈺涓、張明忠、張梅生、
　　　　　　蒲浩明、蒲浩志、劉俊禎、潘岳雄
編輯委員 ｜ 陳輝東、吳炫三、林曼麗、陳國寧、曾旭正、傅朝卿、蕭瓊瑞
審　　訂 ｜ 葉澤山
執　　行 ｜ 周雅菁、黃名亨、涂淑玲、陳富堯
指導單位 ｜ 文化部
策劃辦理 ｜ 臺南市政府文化局、財團法人台南市文化基金會

總 編 輯 ｜ 何政廣
編輯製作 ｜ 藝術家出版社
主　　編 ｜ 王庭玫
執行編輯 ｜ 謝汝萱、林容年
美術編輯 ｜ 柯美麗、曾小芬、王孝媺、張紓嘉
地　　址 ｜ 臺北市重慶南路一段147號6樓
電　　話 ｜（02）2371-9692～3
傳　　真 ｜（02）2331-7096
劃撥帳號 ｜ 藝術家出版社 50035145

總 經 銷 ｜ 時報文化出版企業股份有限公司
　　　　　 ｜ 地址：桃園縣龜山鄉萬壽路二段351號
　　　　　 ｜ 電話：（02）2306-6842

南部區域代理 ｜ 臺南市西門路一段223巷10弄26號
　　　　　　　 ｜ 電話：（06）261-7268
　　　　　　　 ｜ 傳真：（06）263-7698

印　　刷 ｜ 欣佑彩色製版印刷股份有限公司
初　　版 ｜ 中華民國103年5月
定　　價 ｜ 新臺幣250元

GPN　1010300387
ISBN　978-986-04-0568-2
局總號　2014-149

法律顧問　蕭雄淋